NORAMI

KLAUS MITTELDORF

PHOTOGRAPHS

Este livro eu dedico à Rita e a todos meus amigos ligados ao mar.

Dieses Buch widme ich Rita sowie allen dem Meer verbundenen Freunden.

I dedicate this book to Rita and to all my friends connected with the sea.

INTRODUÇÃO

O artista leva muitos anos para se descobrir, depois outro tanto para encontrar uma linguagem pessoal e original, para depois dominá-la, e ainda leva muito tempo para descobrir a técnica, material, o meio para fazer as suas obras.

O Klaus Mitteldorf escolheu a fotografia como meio de expressão e fez isto de maneira completa, não só usou a câmera moderna e tecnológica, como toda a parafernália possível – aviões, helicópteros, balões, carros, motos, bicicletas e até faz fotos a pé.

Suas fotos mostram bem claro que se trata de um globetrotter, um dos famosos Marco Polo da fotografia. É a geração dos fotógrafos discípulos da filosofia fotográfica que pioneiramente a revista Look e depois o Life implantaram, hoje seguido pela GEO, a versão alemã do Geographic Magazin.

Mas, acho que o Klaus tem duas visões que o dividem como artista e, uma delas, é este lado atlético; o outro, é sua herança germânica de grande tradição gráfica.

O Klaus é um gráfico e fico com este lado do artista. Se ele não fosse fotógrafo, seria gráfico, pintor ou escultor ou mesmo designer, tem uma perfeita visão do equilíbrio gráfico europeu como os mestres Kurt Schwitters, Mondrian, Werner Schreib ou Hans Friederich, que dominam o espaço e o conteúdo com um talento e um equilíbrio único, aliás, o grafismo sempre existiu, os alemães foram quem o descobriram como uma grande expressão de arte.

Ele utiliza o visor da câmera como um papel modulado e enquadra seus elementos como um tipógrafo enquadra seus tipos. Ele ainda é possuído pelo glamour de manequins fazendo poses em praias tropicais, mas acho mais perfeito os elementos dele – estáticos –, que, com um desequilíbrio natural, os compõem com o seu talento fotográfico.

EINLEITUNG

Viele Jahre müssen vergehen, bis sich der Künstler selbst gefunden hat, und noch mehr Zeit hat er nötig, um eine persönliche und originelle Sprache zu entwickeln, und sie zu meistern. Und es braucht noch mehr Zeit, um die Technik, das Material und die Mittel zur Schaffung des eigenen Werkes zu finden. Klaus Mitteldorf wählte als sein Ausdrucksmittel die Fotografie, und er tat dies, indem er auf den ganzen Basar moderner technologischer Mittel der Kamera zurückgriff: auf Flugzeug und Hubschrauber, auf den Heißluftballon, auf Auto, Motorrad und Fahrrad, und die Fotografie bei Fuß nicht zu vergessen.

Seine Bilder weisen ihn als Globetrotter aus, als einen neuen Marco Polo der Fotografie. Einer Generation von Fotografen zugehörig, Nachfolger der von den berühmten Magazinen Look und Life propagierten Filosofie des Bildes, Pionierleistungen, die heutzutage in GEO, der deutschen Version des Geografic Magazine fortgeführt werden.

Es gibt allerdings, glaube ich, zwei Züge, die Klaus von anderen Bildkünstlern abheben: das eine ist seine athletische Seite, das andere die Erbschaft der großen deutschen Tradition in der modernen Grafik.

Klaus ist vor allem ein grafischer Künstler, und es ist dieser Zug, den ich an ihm schätze. Wäre er nicht Fotograf, so würde er Grafiker, Maler, Bildhauer oder vielleicht Designer sein; er beherrscht in perfekter Weise jene europäische Schule des grafischen Ausgleichs, die von Kurt Schwitters, Mondrian, Werner Schreib oder Hans Friederich meisterhaft verkörpert wird, Künstler, die den Raum und den Stoff mit ihrem einmaligen Talent und Gleichgewichtssinn ausfüllen. Das Grafische hat es zwar immer gegeben, doch waren es die Deutschen, die es als eine künstlerische Ausdrucksmöglichkeit entdeckten.

Er benutzt den Sucher seiner Kamera wie ein bewegliches Raster und wie ein Typograf die Typen, so umfaßt er seine Elemente. Vom Glamour der Mannequins, die auf tropischen Stränden posieren immer noch angezogen, wirkt er dennoch überzeugender, wo er aufgrund seines grossen fotografischen Talentes die Elemente in perfekter Statik konstruiert, um damit eine Art natürlichen Ungleichgewichts zu erreichen.

INTRODUCTION

The artist takes many years to discover himself, and a further longish time to find a personal and original language, to later master it. He takes even more time to discover the technique, material and means to create his works.

Klaus Mitteldorf chose photography as a means of expression and did so in a complete manner. He not only used the modern and technological camera, with all the paraphernalia possible-ships, helicopters, balloons, cars, motorbikes, bicycles and even photography on foot.

His photographs show him quite clearly to be a globetrotter, one of the famous Marco Polos of photography. A generation of photographers, disciples of the photographic philosophy which the magazine Look, and later Life, introduced as pioneers, followed today by GEO, the West German version of the Geographic Magazine.

But I believe that Klaus has two visions which divide him as an artist and one of them is his athletic side. The other is his Germanic inheritance of a great graphic tradition.

Klaus is a graphic artist, which is the side of him that I like. If he were not a photographer, he would be a graphic artist, a painter or sculptor or even a designer; he has a perfect vision of the European graphic equilibrium, like masters such as Kurt Schwitters, Mondrian, Werner Schreib or Hans Friederich, who dominate space and content with a unique talent and equilibrium. In fact, graphism always existed. The Germans discovered it as a great art expression.

He uses the view finder of the camera as a modulating factor and frames his elements like a typographer frames his types. He is still greatly taken with the glamour of mannequins posing on tropical beaches, but I think his static elements are more perfect. He arranges them with his photographic talent and a natural disequilibrium.

Francesc Petit 1982

O Klaus é um autêntico paulista, igual a milhares de outros, alto e loiro mais parecendo um alemão de Hamburg ou München. Ele é o verdadeiro produto deixado pelos emigrantes que vieram de todas as partes do mundo para este fabuloso estado do Brasil: São Paulo.

Isto só já diz muita coisa, pois é gente séria, laboriosa e de grande talento. Aliás, o Klaus é a nova geração dos fotógrafos alemães radicados em São Paulo, e que deixaram marcas profundas, aportando sempre novos conhecimentos e novas técnicas.

O Klaus tem essa origem mas tem outra qualidade: a sua parte brasileira. É o Klaus boêmio, mas não é um boêmio comum, é um boêmio embebecido pelo dia, embriagado pelo sol, pelo mar azul e os céus profundos. Fica vagando pelo mundo a procura de uma forma ou um raio de luz, por uma sombra e uma cor, sem pensar, sem ganhar, sem tempo, sem hora, sem dia, como faz um bom boêmio.

A diferença do Klaus é que ele não dá a mínima bola para este mundo absolutamente comercial, monetarista, frio e calculista. O Klaus, como todo boêmio, também precisa de dinheiro para comprar filmes, lentes, câmeras, pagar viagens e até para uma bebidinha de vez em quando "profissionalmente"; assim ele aceita trabalhos comerciais, justamente para poder ter recursos para voar, para fazer suas fotos, sua imagens embebecidas de cores delirantes, que são um porre à beira mar. Mas como poderão ver, o Klaus é um boêmio muito sério, suas fotos jamais estão fora de foco, nem tremidas e muito menos balançam. São precisas, retilíneas, quase cortantes. Acho que este é o seu lado alemão, perfeccionista. Esta bela combinação de um brasileiro boêmio e alemão é um coquetel perfeito, com os seguintes ingredientes: uma dose de céu, duas doses de mar, uma mulher, um coqueiro, duas bananas, um parasol amarelo e um lenço magenta; coloca-se tudo dentro da câmera, bate-se bem, aperta-se o obturador e revela-se um Klaus Mitteldorf.

Klaus ist ein waschechter Einwohner São Paulos, ein „Paulista". Während er darin tausenden anderen gleicht, sieht er eher aus wie ein Deutscher aus Hamburg oder München. Trotzdem ist er gerade darin das typische Produkt jener Emigranten, die ihr Land verliessen, um in São Paulo, diesem fabelhaften Staat Brasiliens, eine neue Heimat zu finden.

Das alles sagt genug über ihn, und man muss fast nicht mehr hinzufügen, wie ernst, wie arbeitsam und talentiert er ist. Klaus gehört zur jungen Generation deutschstämmiger Fotografen in São Paulo, einer Generation, die aufgrund stets neuer Erkenntnisse und Techniken die Geschichte der Fotografie in tiefer Weise geprägt hat.

Ungeachtet seiner deutschen Abstammung gibt es eine andere wichtige Seite an Klaus: das Brasilianische. Klaus ist ein Bohémien, doch kein gewöhnlicher Bohémien, sondern ein vom Tage und von der Sonne, von der tiefblauen See und dem Himmel trunkener Bohémien. Er zieht durch die Welt auf der Suche nach einem Lichtton oder einem Lichtstrahl, sucht nach einem Schatten oder einer Farbe, gedankenlos, verdienstlos, ohne Zeit, ohne Stunde und ohne Tagesbewusstsein, wie ein guter Bohémien.

Was ihn von anderen unterscheidet, ist, daß Klaus für diese überkommerzialisierte, geldsüchtige, kalte und berechnende Welt überhaupt nichts übrig hat. Wie jeder Bohémien, hat auch Klaus Geld nötig, um Filme zu kaufen, Objektive, Kameras, um zu reisen, und um sich auch von Zeit zu Zeit eine Verrücktheit zu leisten, jedoch ganz professionell; desgleichen akzeptiert er kommerzielle Aufträge, um auf diese Weise herumfliegen zu können, um seine Bilder aufzunehmen, um mit seinen farbtrunkenen Bildern das Meer zu umspannen. Wie sie jedoch sehen werden, ist Klaus ein sehr ernster Bohémien: seine Aufnahmen sind nie unscharf oder verwackelt. Es sind präzise, geradlinige und fast scharf geschnittene Bilder. Ich glaube das ist das Deutsche an Klaus, dem Perfektionisten. Um Klaus, diese wunderbare Kombination eines brasilianischen Bohémiens und eines Deutschen vorzustellen, nehme man folgende Ingredienzen und rühre sie zu einem imaginären Cocktail: eine Spur blauen Himmels, zwei Handvoll Meer, eine Frau, eine Palme, zwei Bananen, einen gelben Sonnenschirm und magenta-rotes Handtuch. Man menge alles in eine Kamera, schüttle richtig, drücke den Auslöser und das Ergebnis ist Klaus Mitteldorf.

Klaus is an authentic "Paulista" (citizen of the State of São Paulo), the same as thousands of others. Tall and blond, looking more like a German from Hamburg or Munich, he is the true product left by the emigrants who came from all parts of the world to this fabulous State of São Paulo in Brazil.

Just this alone says a lot. He is serious, hardworking and greatly talented. Klaus represents the new generation of German photographers living in São Paulo, who have left a deep mark with their constantly new knowledge and techniques.

Klaus has this origin, but he has another quality: his Brazilian side. Klaus is a Bohemian, but not an ordinary Bohemian. He is a Bohemian inebriated by day, intoxicated with the sun. By the deep blue sea and sky. He wanders the world, looking for a form or a ray of light, for a shadow and a color, without thinking, without earning, without time, without hour, without day, like a good Bohemian.

The difference with Klaus is that he doesn't give a damn for this completely commercial, monetarist, cold and calculating world. Klaus, like all Bohemians, also needs money to buy films, lenses, cameras, travel and even for a snort from time to time, "strictly professional"; just as he accepts commercial work, so that he may have the means to fly, to take his photos, his images inebriated with brilliant colors - a bender by the sea. But, as you will see, Klaus is a very serious Bohemian. His photos are never out of focus or tremulous and certainly don't move up and down. They are precise, rectilinear and almost sharp-edged. I think that this is his German side. Perfectionist. This splendid combination of a Brazilian Bohemian and a German is a perfect cocktail, with the following ingredients: a dose of blue sky, two sips of sea, a woman, a palm tree, two bananas, a yellow parasol and a magenta kerchief. Put it all in the camera, shake well, press the shutter and you've got a Klaus Mitteldorf.

Francesc Petit 1987

ÍNDICE INHALT CONTENTS

SOB C

IM ZEICHE

UNDER THE SIGN

SIGNO DA LUA

N DES MONDES

OF THE MOON

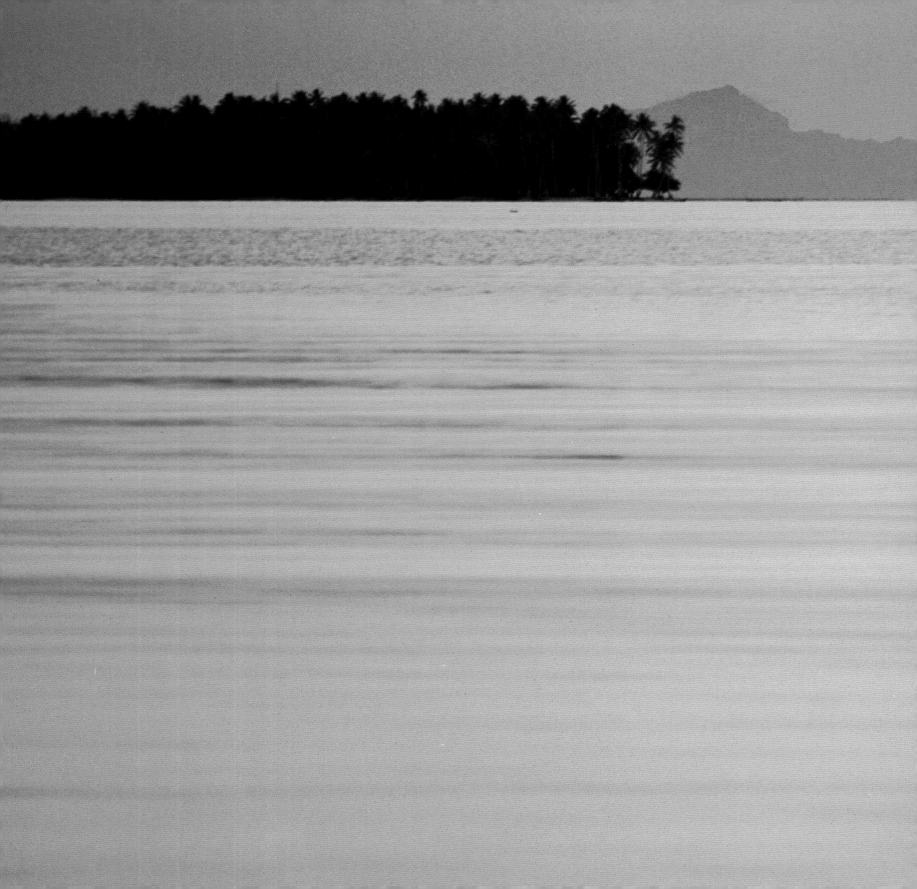

Ainda tinha gosto da noite na boca quando saí para a praia. Era cedo. Cedo no dia, cedo na vida. Queria descobrir a Luz. E a primeira coisa que encontrei na areia foi um olho.

– Me diga, olho, como posso descobrir a Luz?

O olho olhou-me curioso e, piscando muito, falou:

– Não adianta falar comigo porque eu não ouço. Apenas vejo...

Pensei, pensei, e achei a solução: escrever na areia. Desenhei as letras bem grandes, calmamente:

Como posso descobrir a Luz?

Claro que, para o olho, não era fácil ler o que eu havia escrito. Tentei pegá-lo com a mão e trazê-lo até em cima, para melhorar seu ângulo de visão. Mas – ah, orgulho dos olhos! – ele não permitiu. E saiu se arrastando pelos sulcos formados pelas letras. Devagar, com sabedoria, começou pela ponta do C e foi percorrendo as letras, uma a uma: Enquanto lia, ia falando:

– É preciso ter calma. Aprender com o Mar, que em seu jogo de fluxo-e-refluxo imita a Lua. E aprender com a Lua, que imita a Arte.

Quando o olho finalmente chegou ao final da frase, já estava anoitecendo. E ele falou:

– Sinceramente, não sei nada sobre a Luz. Vais ter que descobrir por ti mesmo.

Dito isso, fechou-se e foi dormir, serenamente acomodado na curva do ponto de interrogação.

Als ich zum Strand hinabstieg, trug ich den Geschmack der Nacht noch in meinem Munde. Es war früh. Frühmorgens und früh im Leben. Ich wollte das Licht entdecken. Und das erste, was ich im Sande fand, war ein Auge.

„Sag' mir, Auge, wie kann ich das Licht entdecken?"

Das Auge sah mich merkwürdig an und sagte, indem es heftig zwinkerte:

„Es ist vergeblich, mit mir reden zu wollen, denn ich kann nicht hören, bloß sehen..."

Ich grübelte und grübelte, bis ich die Lösung fand: in den Sand schreiben. Ich formte langsam mit großen Buchstaben: Wie kann ich das Licht entdecken?

Für's Auge war es freilich gar nicht so leicht zu lesen, was ich geschrieben hatte. Ich versuchte darauf, es in die Hand zu nehmen, es hochzuheben, um den Sichtwinkel zu verbessern, doch — O Stolz des Auges! — es ließ dies nicht zu. Es fing vielmehr an, die von den Buchstaben geformten Furchen abzutasten. In weiser Sorgfalt setzte es an der Spitze des W an und schritt so von einem zum anderen Buchstaben fort. Während es las, sprach es zu mir:

„Bleibe ruhig! Das Meer sei Deine Schule. Lerne wie es im Spiele von Ebbe und Flut den Mond nachahmt. Und lerne vom Mond, der die Kunst nachahmt."

Die Nacht war fast schon angebrochen, als das Auge zum Satzende gelangte. Und es sagte:

„Um ehrlich zu sein: Ich weiß nichts vom Licht. Du mußt es selbst entdecken."

Dann verschloß es sich und ging schlafen. Und in der Krümmung des Fragezeichens fand es seine heitere, bequeme Schlafstätte.

I still had the taste of the night in my mouth, when I went down to the beach. It was early. Early in the day and early in life. I wanted to discover the Light. And the first thing I found in the sand was an eye.

– Tell me, eye, how can I discover the Light?

The eye gave me a curious look and, winking a lot, said:

– There's no use talking to me, because I can't hear. Only see...

I thought and thought and found the solution: to write in the sand. I used large letters, calmly:

How can I discover the Light?

Obviously, for the eye, it wasn't easy to read what I had written. I tried to pick him up in my hand and raise him to improve his angle of vision. But – oh, the pride of eyes! – he didn't let me do this and went off crawling down the furrows formed by the letters. Slowly and wisely, he started with the point of the letter H and passed by the letters, one by one. As he read, he went on speaking:

– Easy does it. Let's learn from the Sea which, in its movement of ebb and flow, imitates the Moon. And from the Moon, which imitates Art.

When the eye finally reached the end of the phrase, night had already started falling. And he said:

– To be quite frank, I don't know anything about the Light. You'll have to discover it for yourself.

Having said this, he went off to sleep, serenely at ease in the curve of the question mark.

Valdir Zwetsch

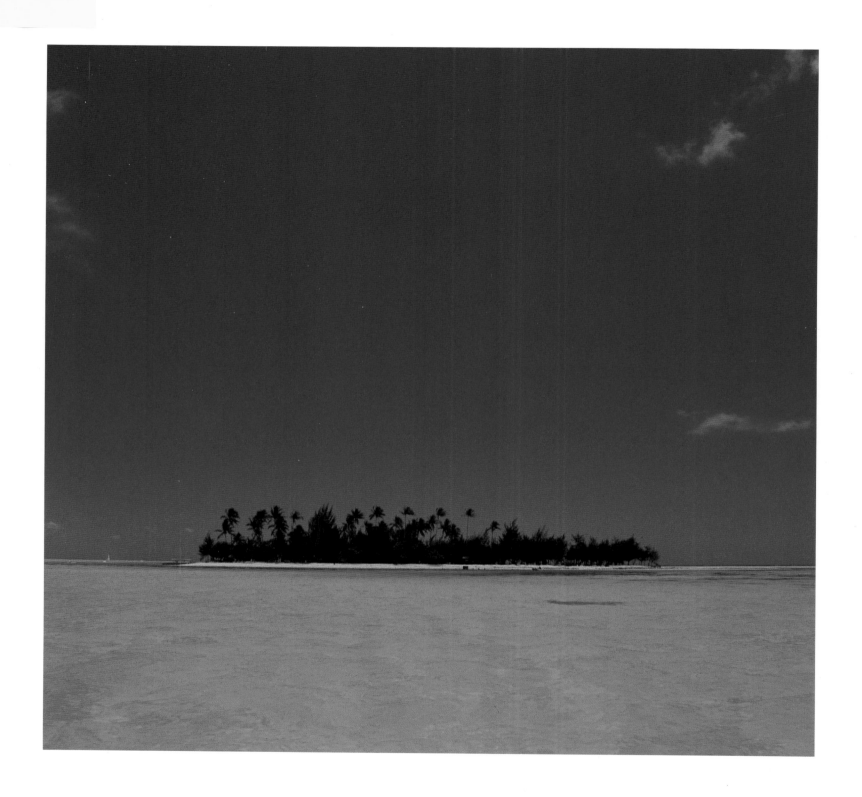

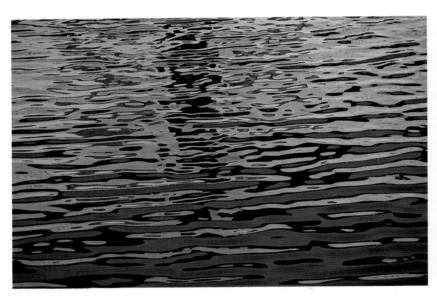 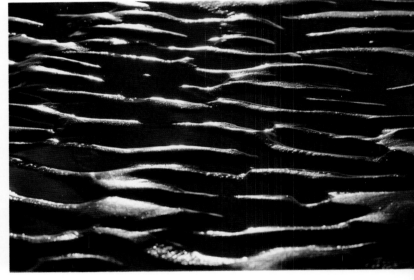

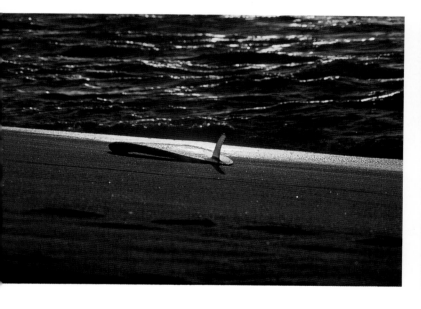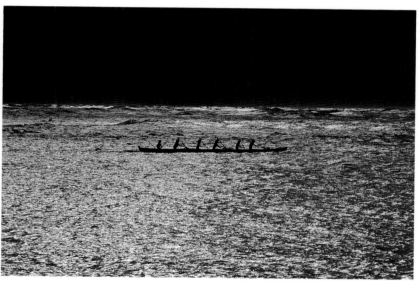

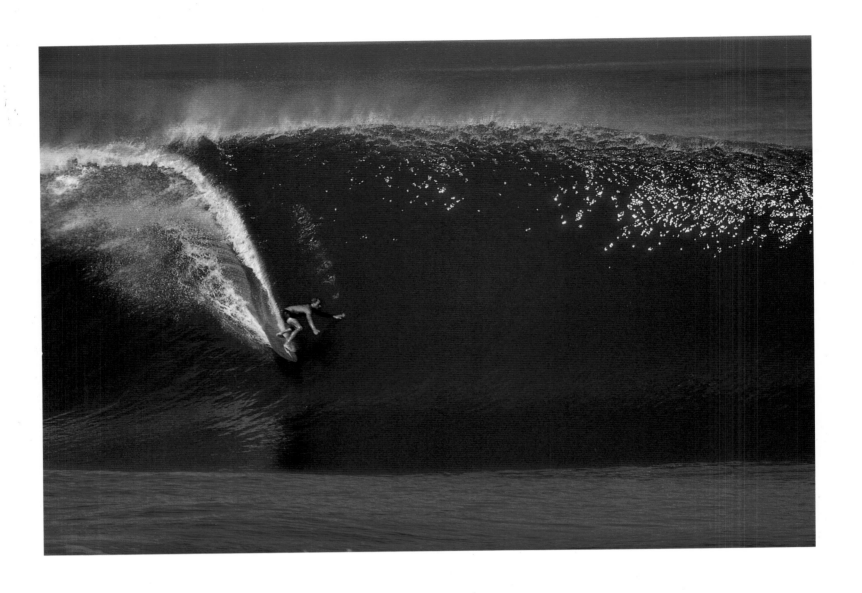

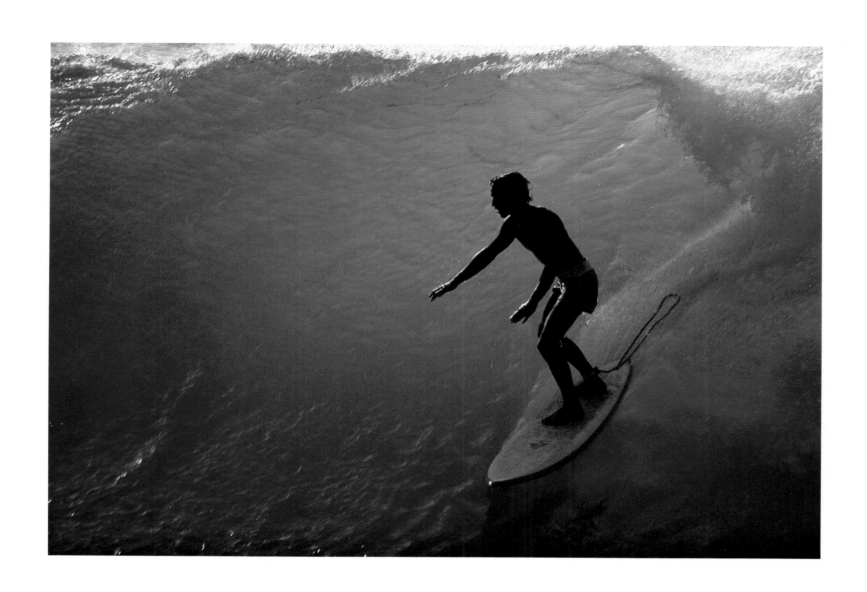

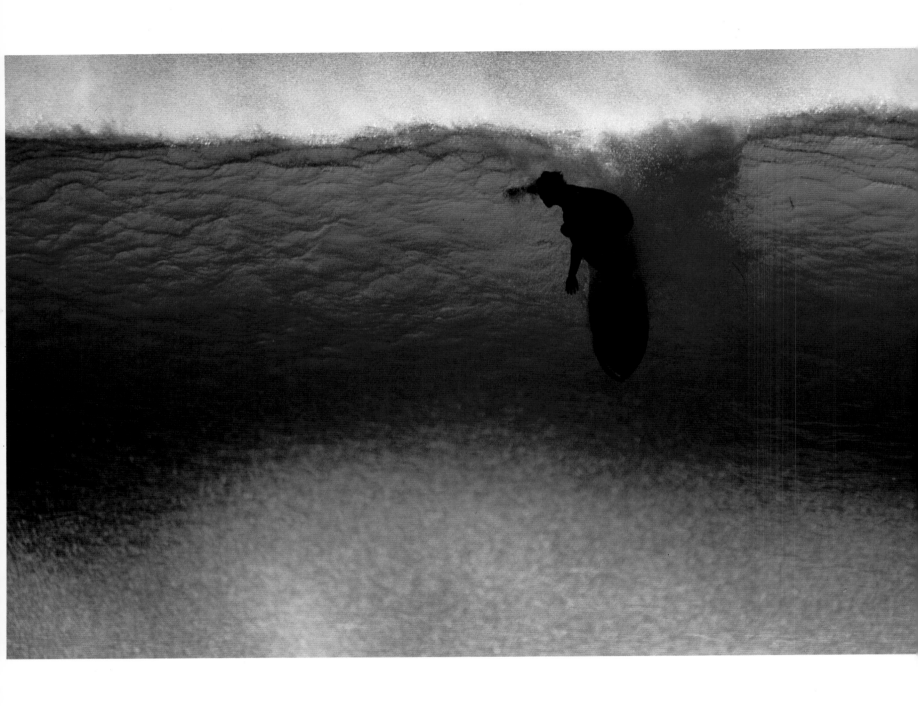

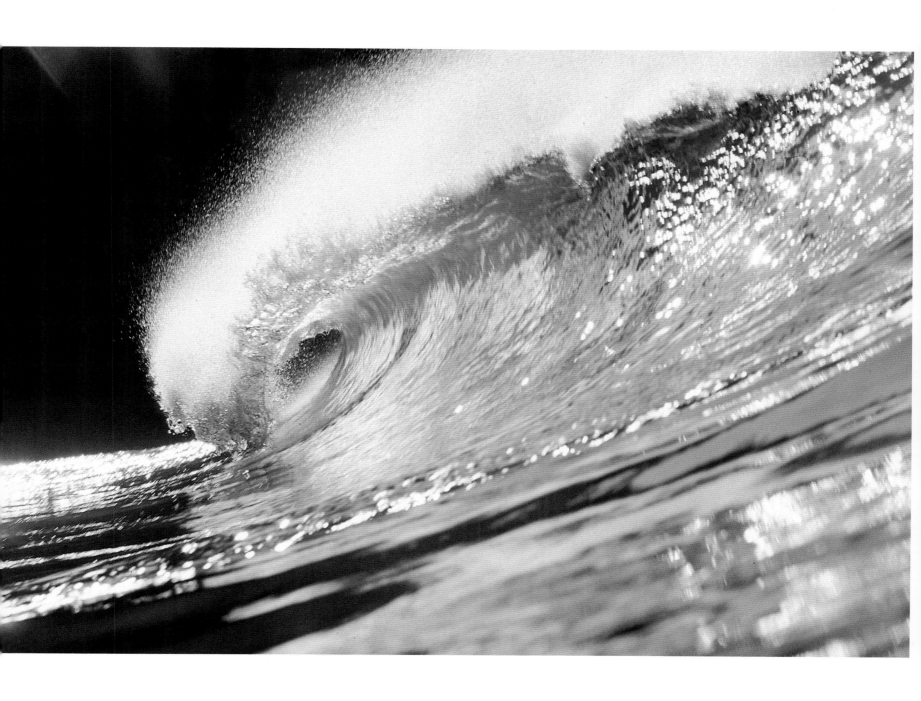

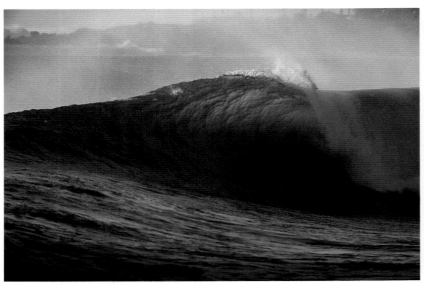
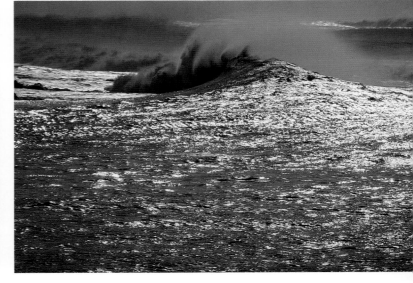

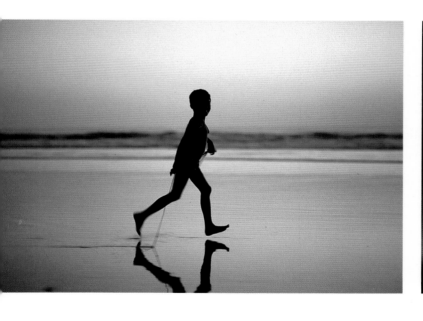
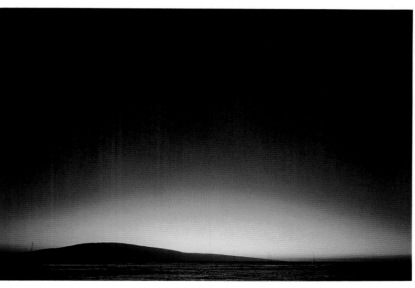

DAS ORIGENS

URSPRÜNGE

ORIGINS

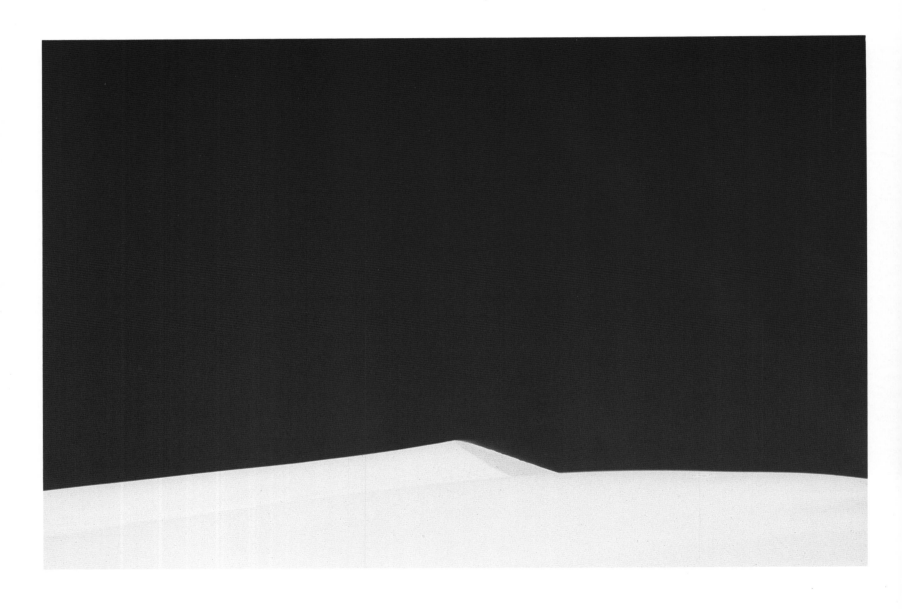

O estranho me apareceu como num sonho. E disse: "Há um bicho esquisito, que não existe mas anda por aí. Veio das nuvens, se alimenta das matas e venera o mar. Tudo o que ele vê, registra. Tudo o que registra, não há.

"Ele tem sentimentos azuis – mas sabe de todos os tons de todas as cores. Ele anda trôpego, aos saltos – mas domina os ângulos de todos os traços. Ele bambeia com o vento – mas tem o segredo do equilíbrio profundo".

"No bolso, carrega seu velho talismã: um espelho de duas faces que tem o dom de consertar as formas, as cores e até as intenções de tudo o que vê".

"O espelho de duas faces
é um presente secreto de seu avô,
que ganhou também do avô,
que por sua vez recebeu de herança do avô
– um velho artesão alemão
que não acreditava em deus nenhum
e morreu de desamor".

O estranho me olhou na alma, então, e disse em tom solene:

"Esse bicho esquisito, sem forma definida, vive dentro de ti. Como uma sombra ao contrário. Melhor conviver com ele, sem tentar decifrá-lo".

E sumiu no fundo azul do céu, seguido por um séquito de sereias.

Der Fremde erschien mir wie in einem Traum und sprach: „Ein Sonderling, den es eigentlich nicht gibt, geistert hier herum. Er stammt aus den Wolken, ernährt sich von Wäldern und huldigt dem Meere. Er merkt sich alles, was er sieht, doch nichts, das er sieht, existiert."

„Seine Gefühle sind bläulich, doch kennt er alle Schattierungen sämtlicher Farben. Er humpelt und geht in Sprüngen, doch überwindet er die Ecken einer jeden Strecke. Er schwankt im Winde, und besitzt trotzdem das Geheimnis des absoluten Gleichgewichtes."

„In seiner Tasche trägt er seinen alten Talisman: einen doppelseitigen Spiegel, der die Formen, die Farben und sogar die Absichten dessen, was er gewahrt, jederzeit verwandeln kann."

„Den Spiegel mit den zwei Seiten
bekam er insgeheim von seinem Großvater,
und dieser wiederum von seinem Großvater,
der ihn seinerseits vom Großvater erbte
— ein greiser deutscher Handwerker
der an keinen Gott glaubte
und an Liebesmangel starb."

Alsdann blickte der Fremde tief in meine Seele hinein und sagte mit weihevollem Ernst:

„Dieser Sonderling mit vagen Umrissen lebt in dir selbst. Wie ein nach innen gekehrter Schatten. Es ist besser mit ihm auszukommen, als ihn deuten zu wollen."

Darauf verschwand er im blauen Himmelsabgrund, gefolgt von einer Schar Sirenen.

The stranger appeared to me as if in a dream saying:

"There's an odd creature, which doesn't exist, but which wanders around there. He came from the clouds, feeds on the forests and worships the sea. He records everything he sees, but nothing he records exists.

"His feelings are blue-gray – but he knows all the shades of all the colors. He hobbles when he walks, in little jumps – but he dominates the angles of all the lines. He sways loosely in the wind – but he has the secret of deep-set balance.

"In his pocket, he carries, his old talisman, a two-faced mirror, which has the gift of transforming the shapes, colors and even the intentions of everything he sees.

"The two-faced mirror
was a secret present from his grandfather,
who was also given it by *his* grandfather,
who in his turn received it as an heirloom from his grandfather – an old German craftsman
who did not believe in any god
and died of a dearth of love".

Then, the stranger looked me in the soul and said in solemn tones:

"This odd creature, with no definite form, lives inside you. Like a shadow in reverse. Better live with him without trying to decipher him".

And then he disappeared into the blue depth of the sky, followed by a retinue of mermaids.

V.Z.

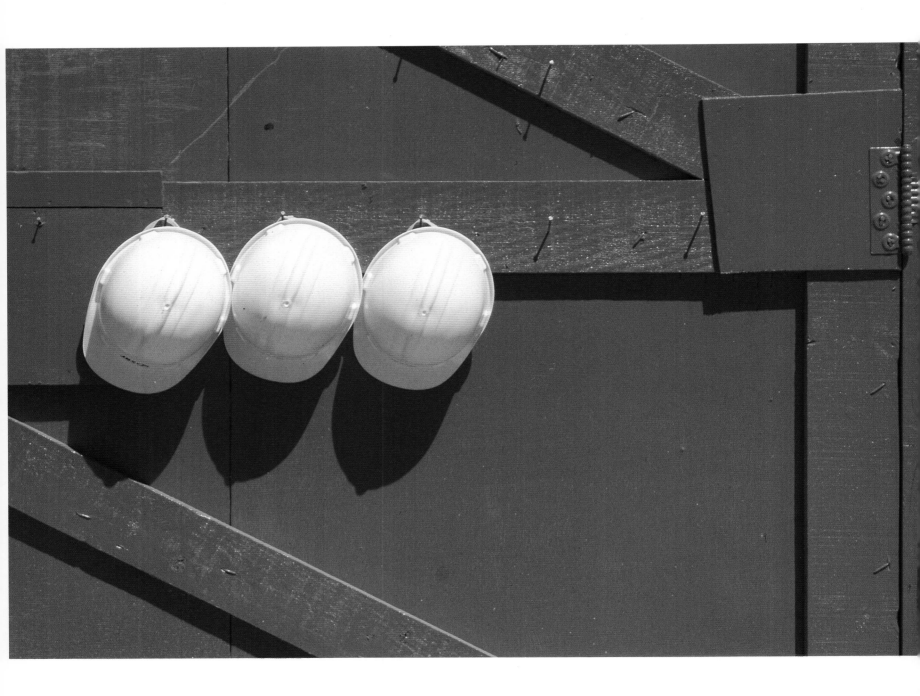

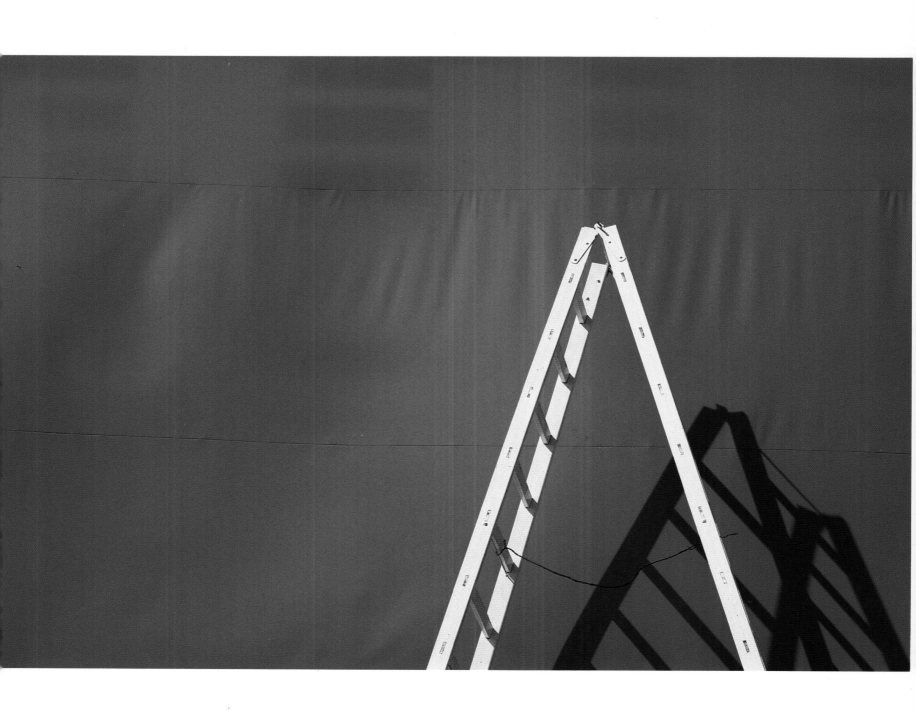

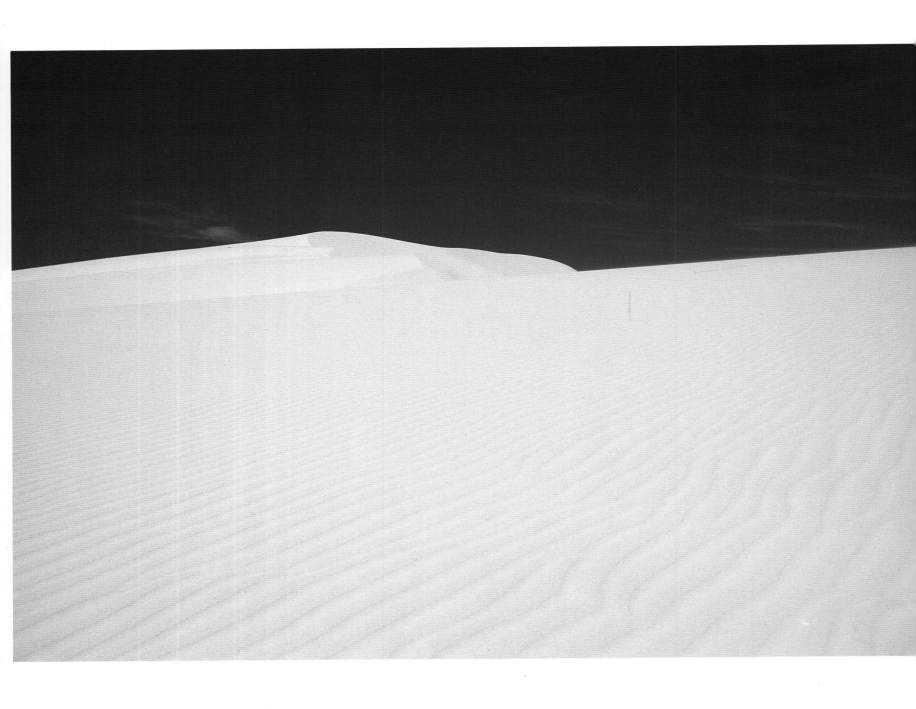

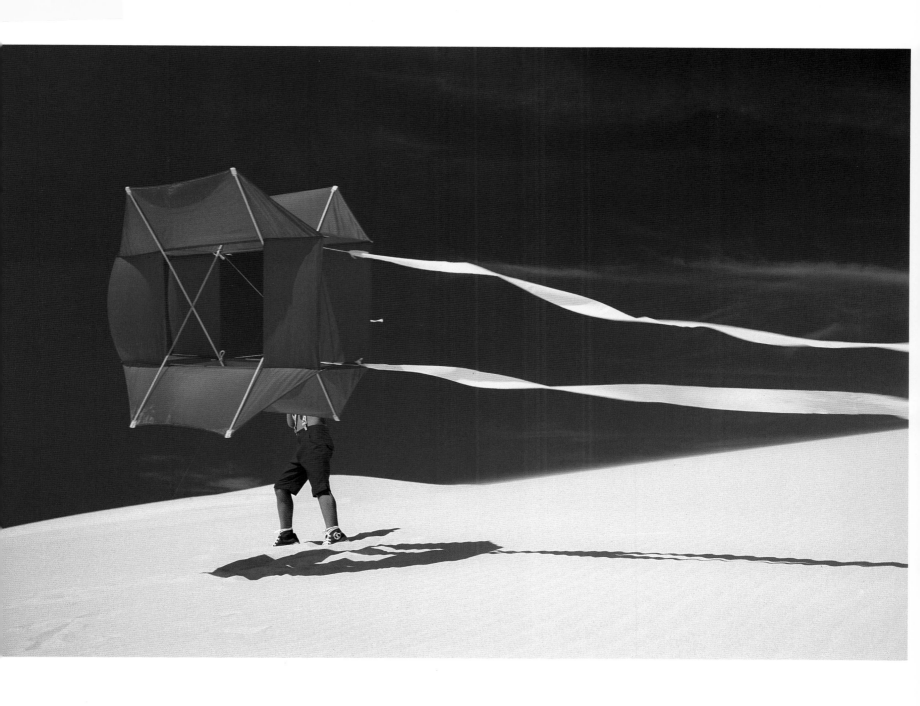

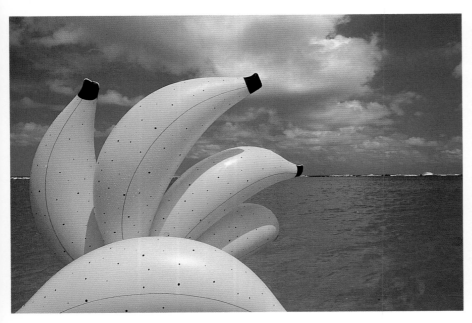

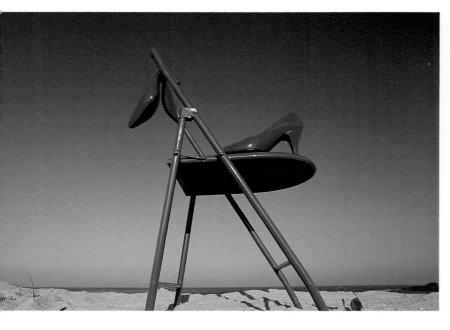
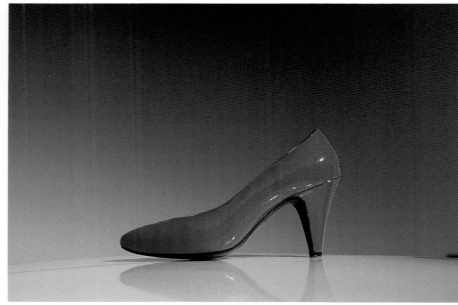

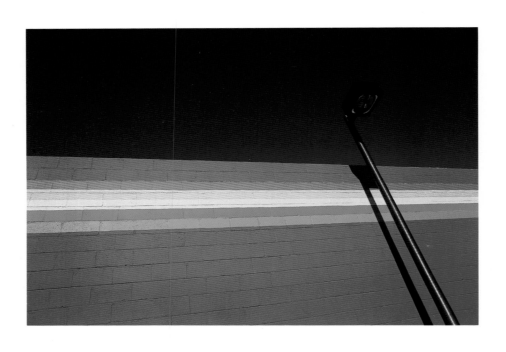

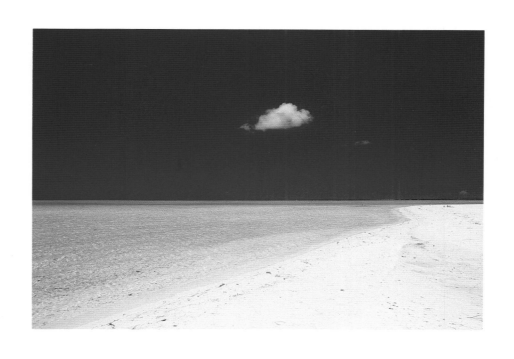

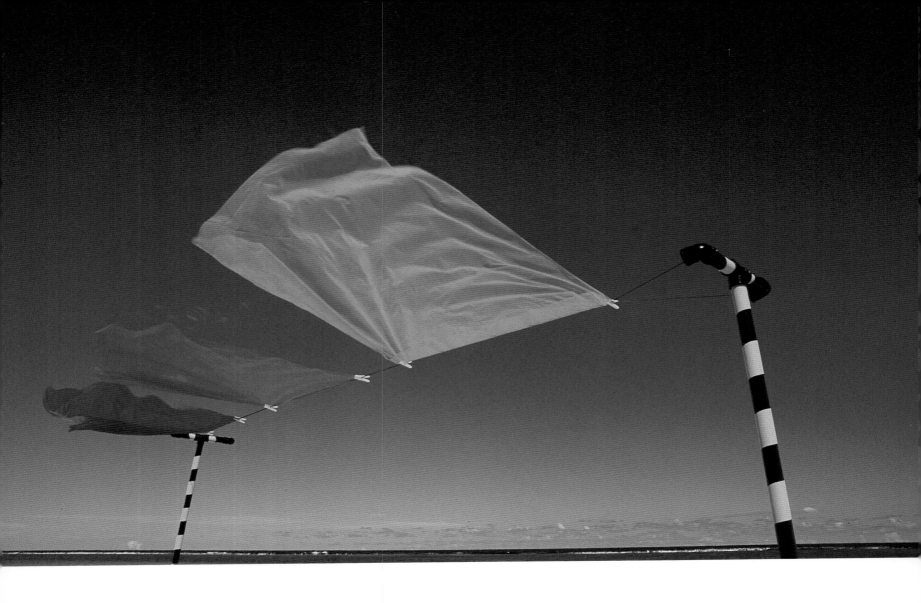

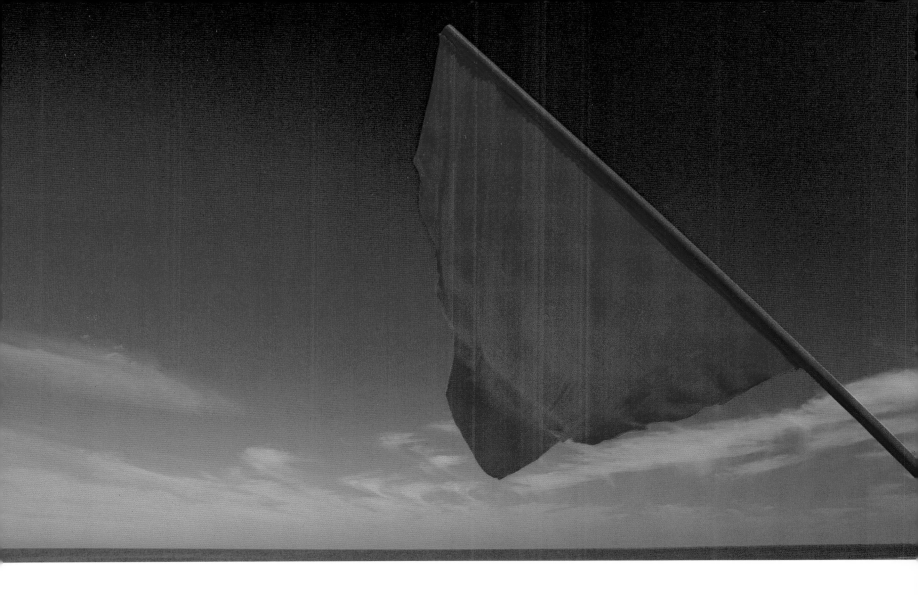

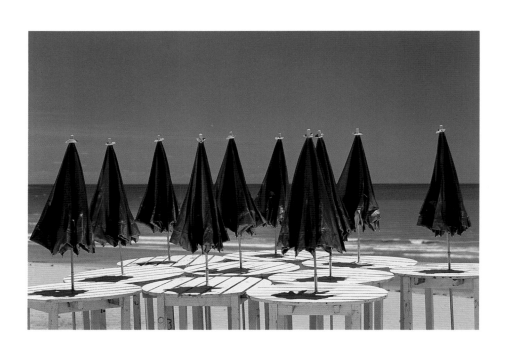

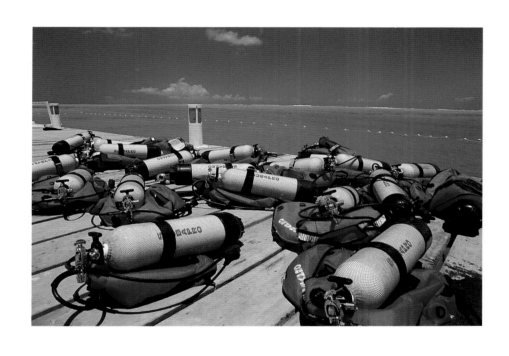

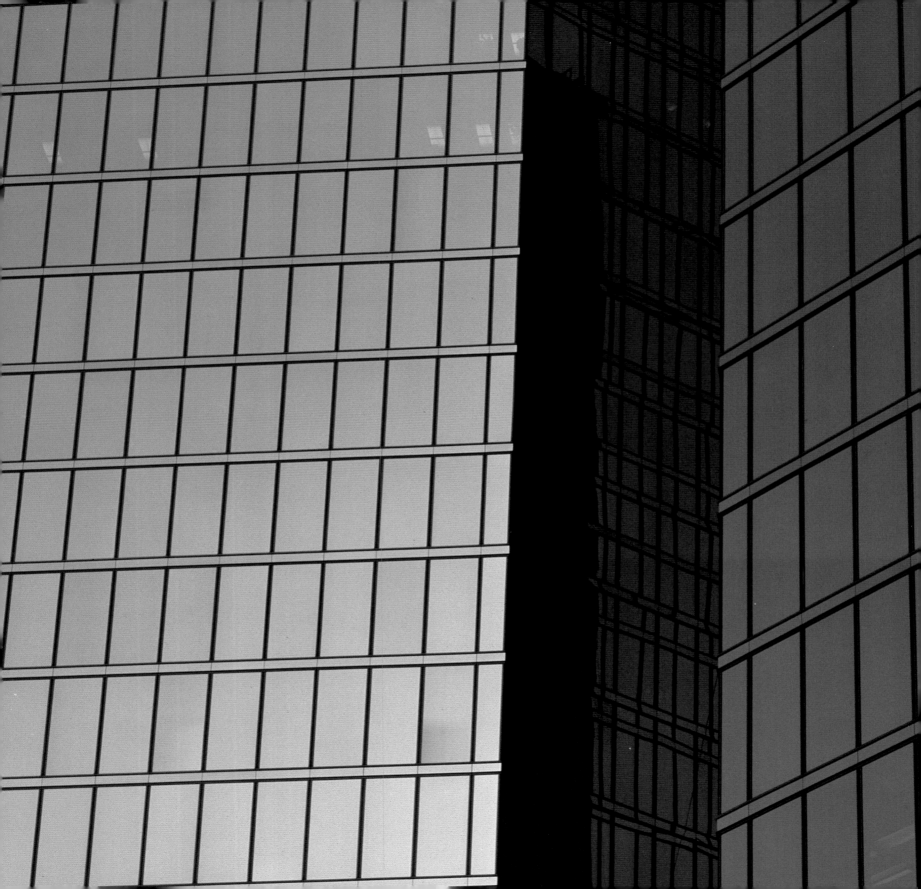

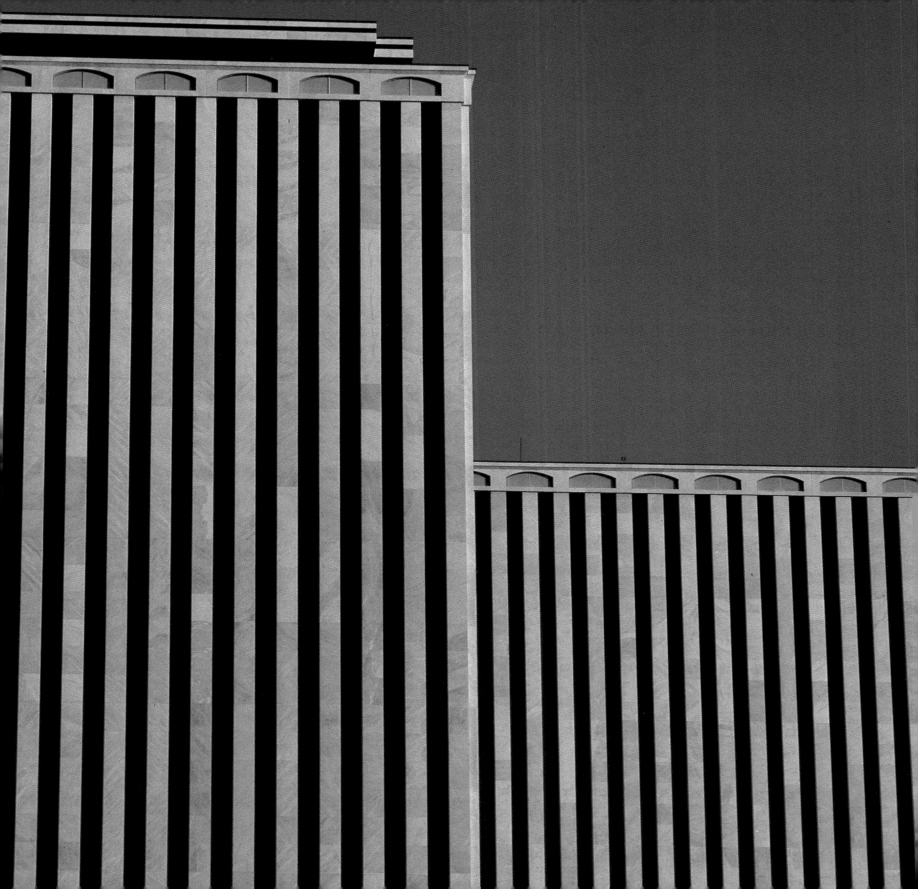

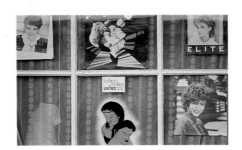

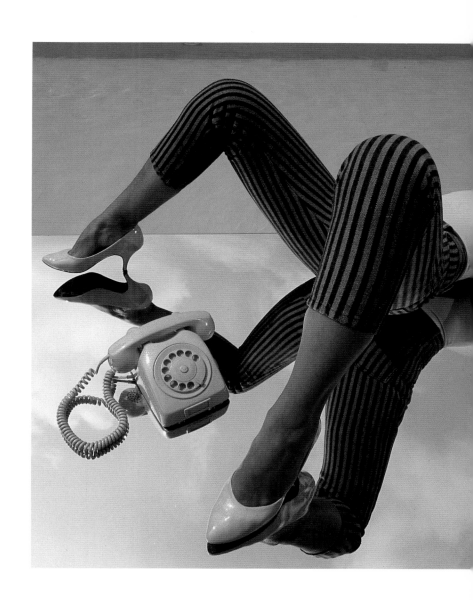

DC

TROPICALISMO
TROPICALISMO
TROPIKALISMUS
TROPICALISM

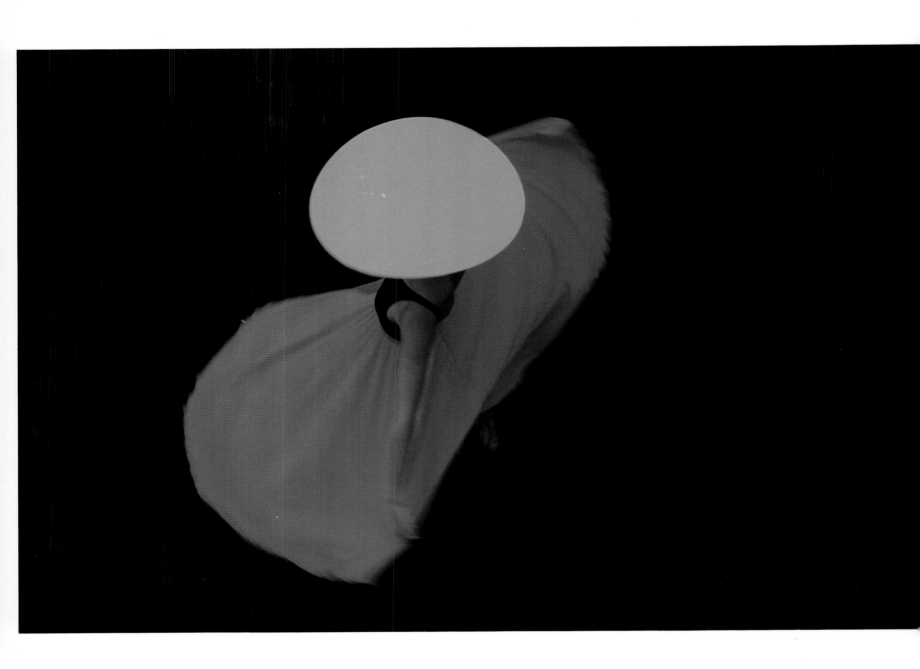

Na geografia de onde eu venho
nem sempre há vento,
nem sempre há Sol:
 mas uma permanente
 lente de aumento
 reflete sopros e luzes
 na pele de minha gente.

No calendário de onde eu venho
nem sempre é dia,
nem sempre é noite:
 mas um permanente
 prisma de cristal
 decupa os raios do Sol e da Lua
 em cores pra além do Céu.

No delírio de onde eu venho
nem sempre é magia,
nem sempre é poesia:
 mas uma permanente
 musa de mentira
 flutua sobre mar de águas plásticas
 e embala sonhos animais.

Na terra de onde eu venho
nem sempre eu vivo,
nem sempre eu morro:
 mas uma permanente energia
 gruda em meu corpo
 e como ímã
 – ora me afasta,
 ora me arrasta
 para o cáos.

Die Landschaft aus der ich komme
kennt nicht immer den Wind,
kennt nicht immer die Sonne:
 doch ein allwährendes
 Vergrößerungsglas
 spiegelt Atem und Licht
 auf der Haut meines Volkes.

Der Kalender von dort wo ich komme
kennt nicht immer den Tag
kennt nicht immer die Nacht:
 doch ein allwährendes
 Kristallprisma
 bricht die Strahlen der Sonne und des Mondes
 in Farben, die jenseits des Himmels reichen.

Der Rausch von dort wo ich komme
kennt nicht immer den Zauber
kennt nicht immer die Poesie:
 doch eine allwährende
 Schein-Muse
 schwebt über plastische Gewässer
 und schläfert wilde Träume ein.

Das Land aus dem ich komme
kennt mich nicht immer im Leben
kennt mich nicht immer im Tode
 doch eine allwährende Energie
 wirkt ein meinem Körper
 und wie ein Magnet
 — mal hält es mich zurück,
 mal zieht es mich abwärts
 ins Chaos.

In the geography of where I come from,
there's not always wind
nor always sun:
 but a permanent
 magnifying glass
 reflects breath and lights
 on the skin of my folk.

In the calendar of where I come from,
it's not always day
nor always night:
 but a permanent
 crystal prism
 breaks down the rays of the Sun and the
 Moon into colors reaching beyond the Sky.

In the ecstasy of where I come from,
there's not always magic
nor always poetry:
 but a permanent
 make-believe muse
 floats on a sea of plastic waters and
 swaddles animal dreams.

In the land I come from,
I don't always live
nor always die:
 but a permanent energy
 grips my body
 and, like a magnet,
 – sometimes holds me back
 sometimes drags me down
 to chaos.

V.Z.

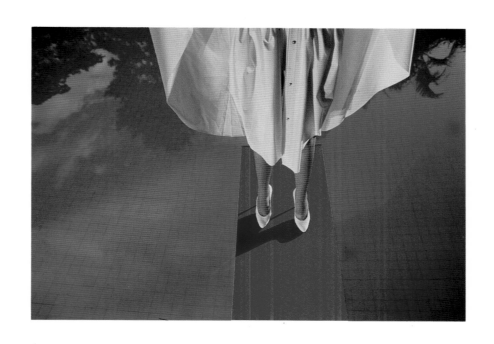

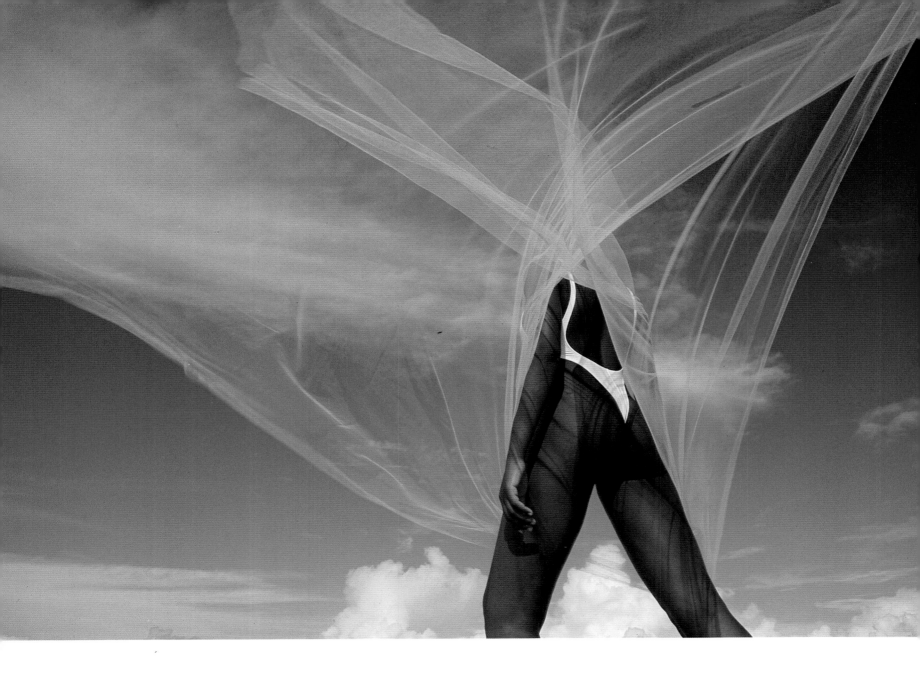

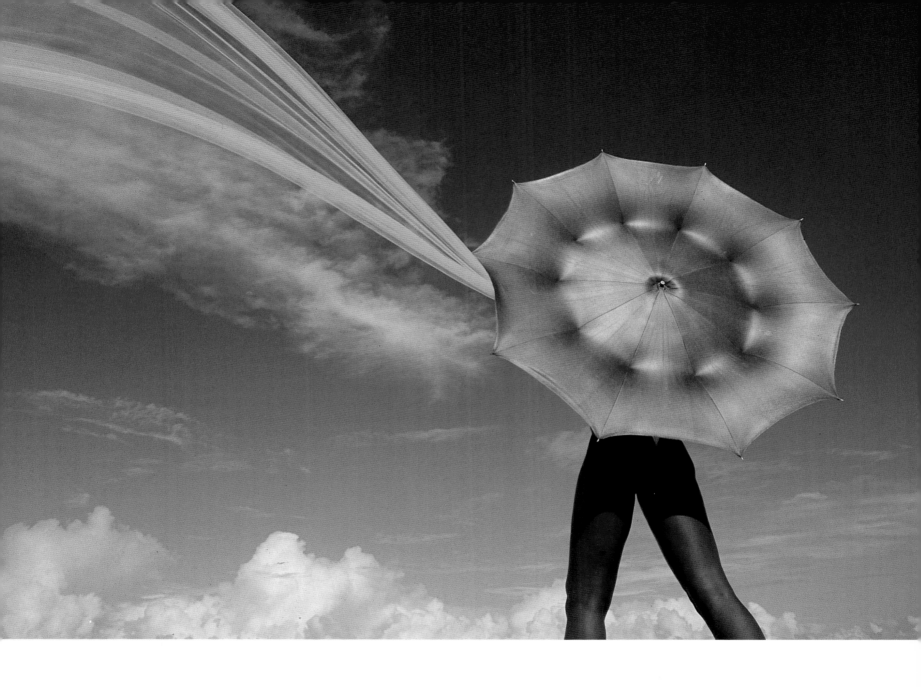

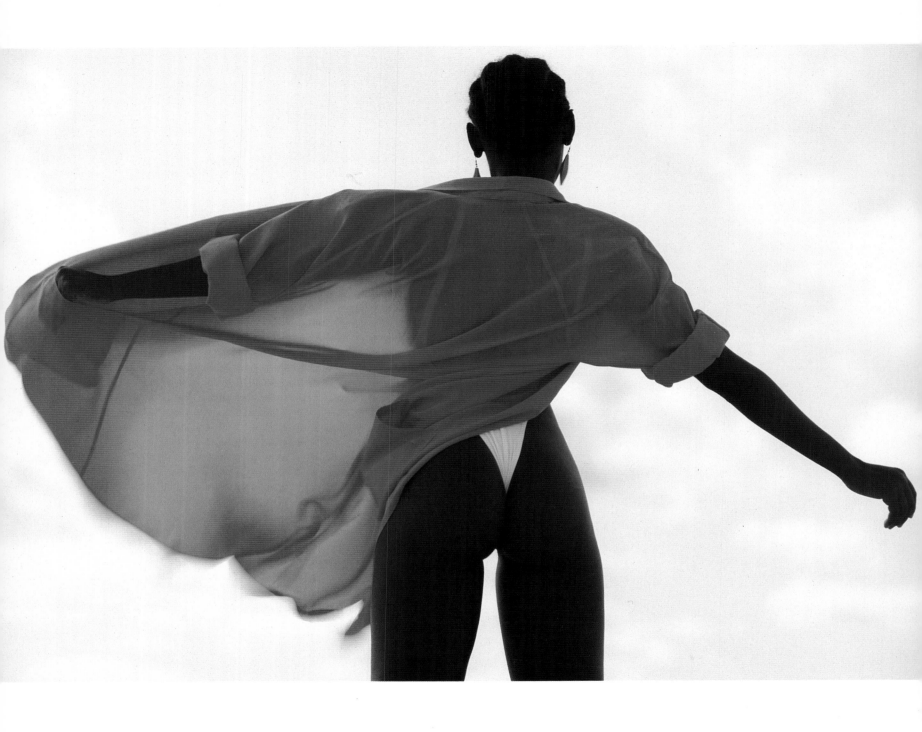

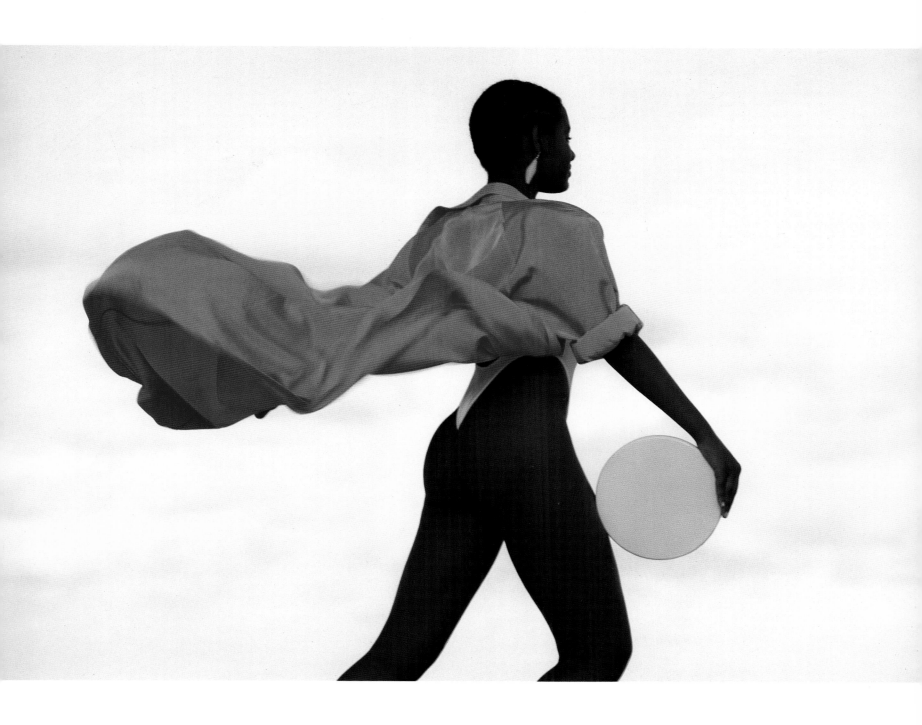

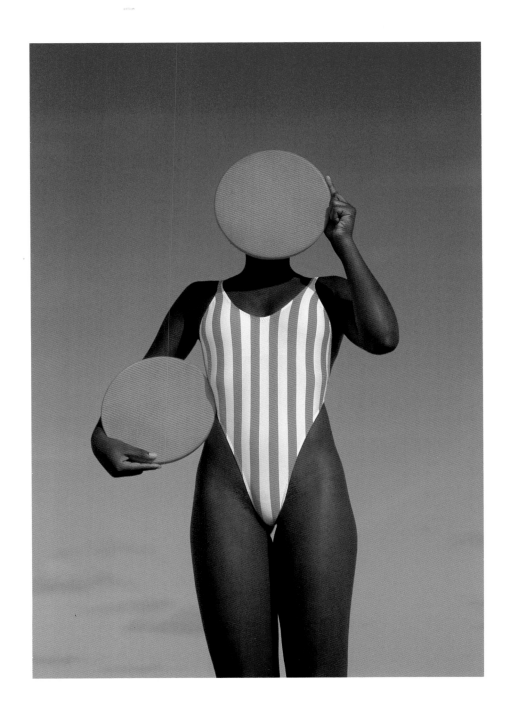

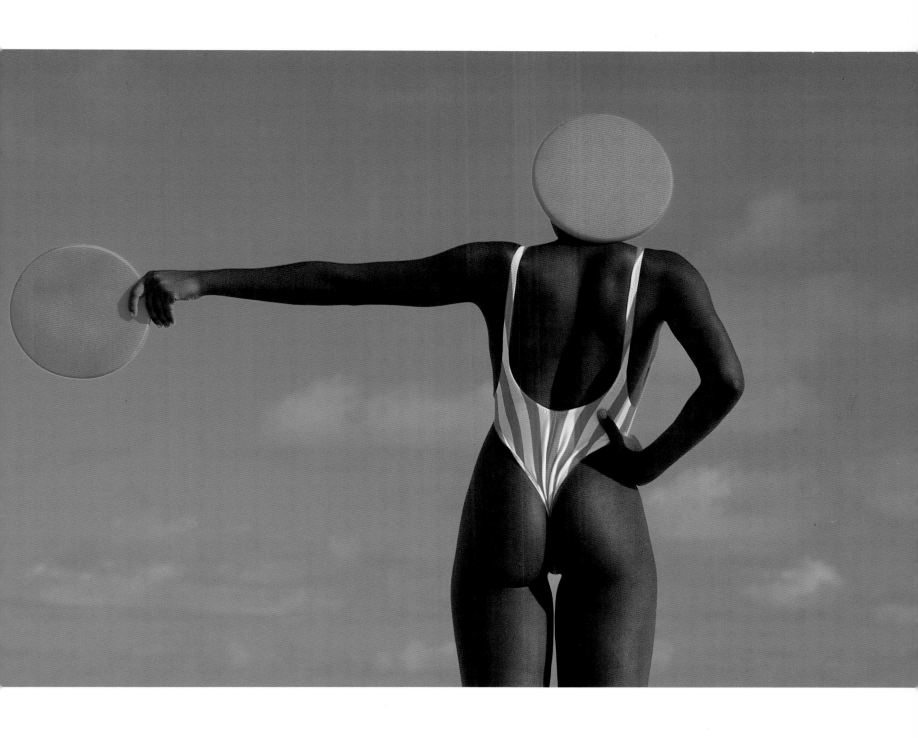

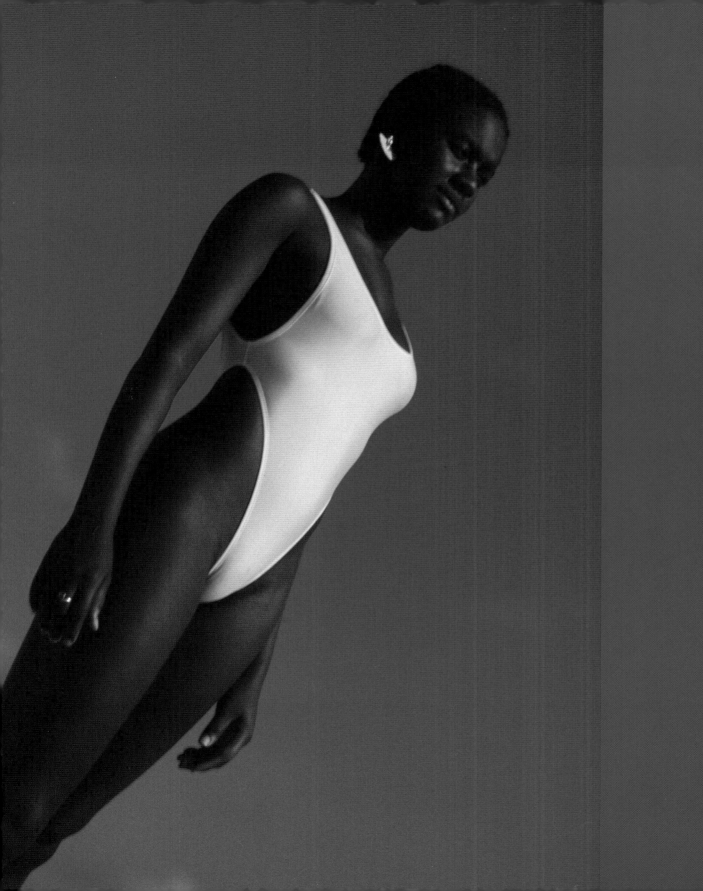

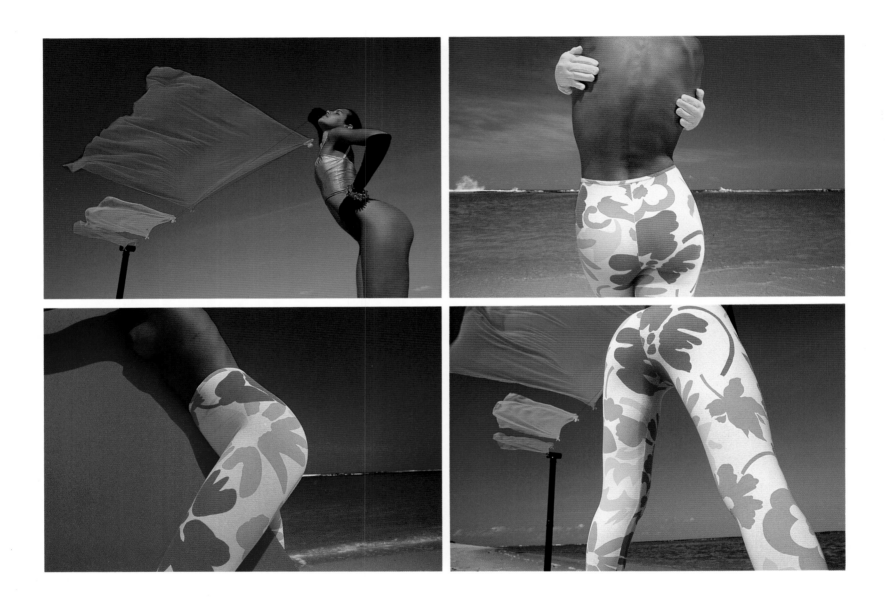

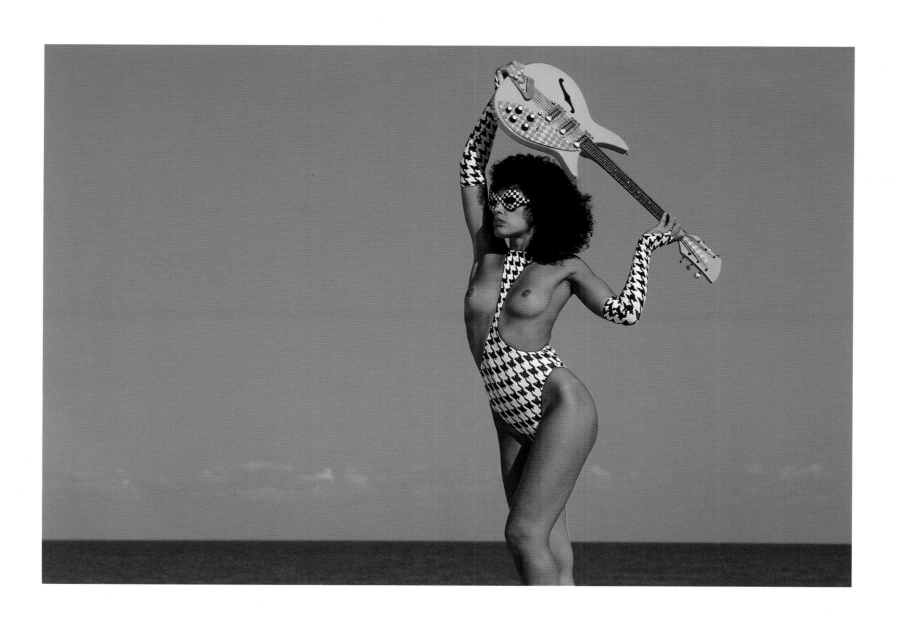

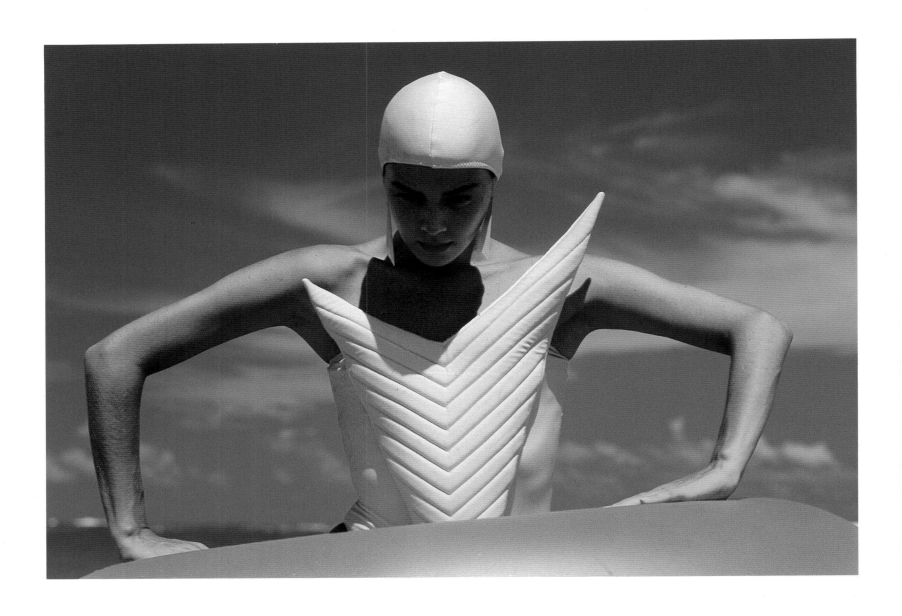

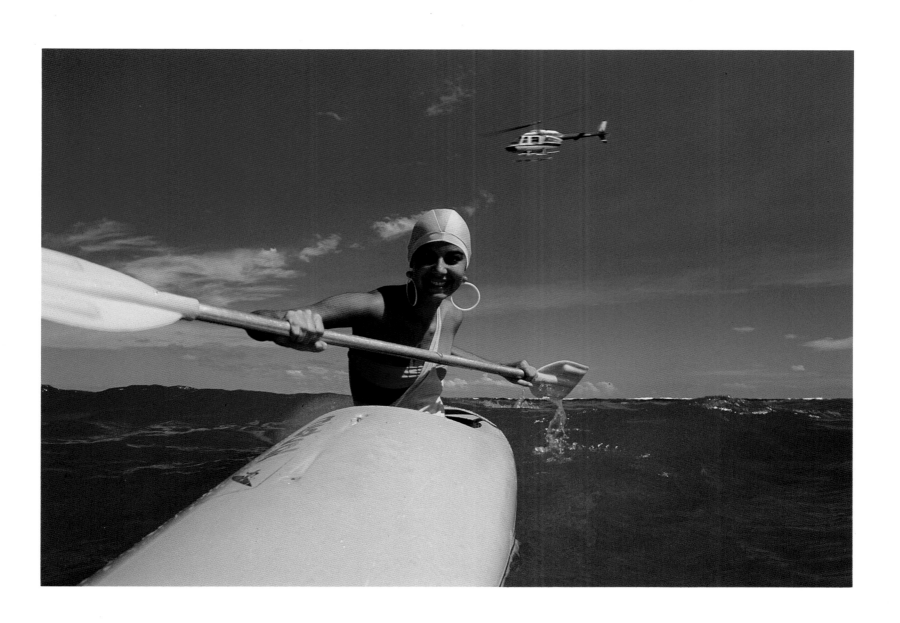

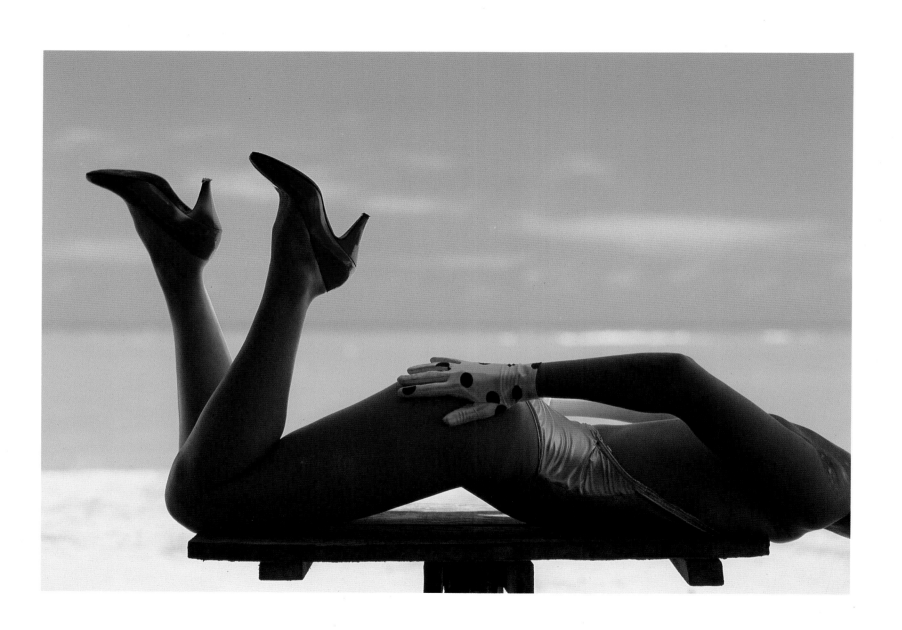

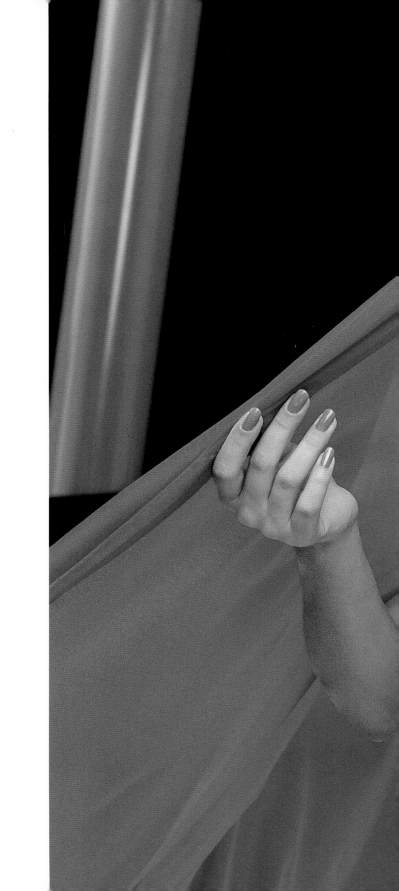

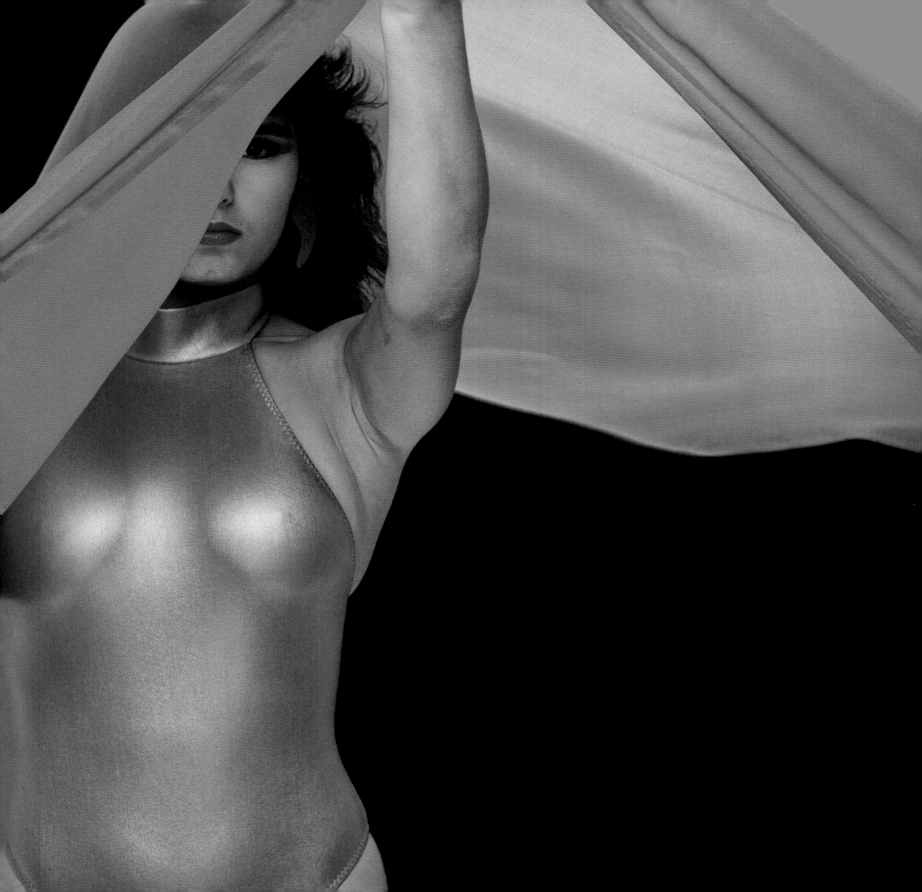

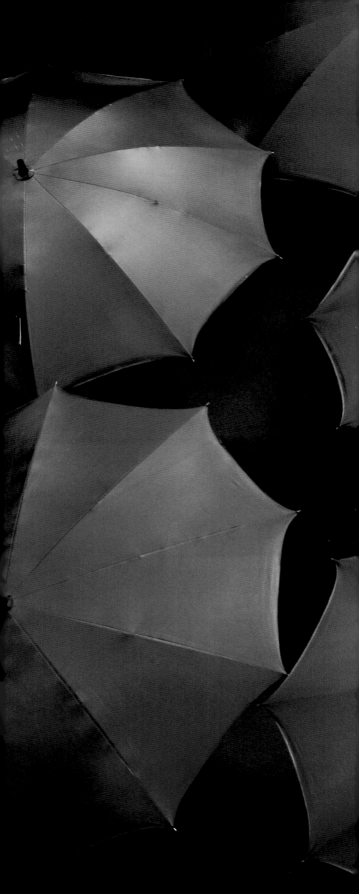

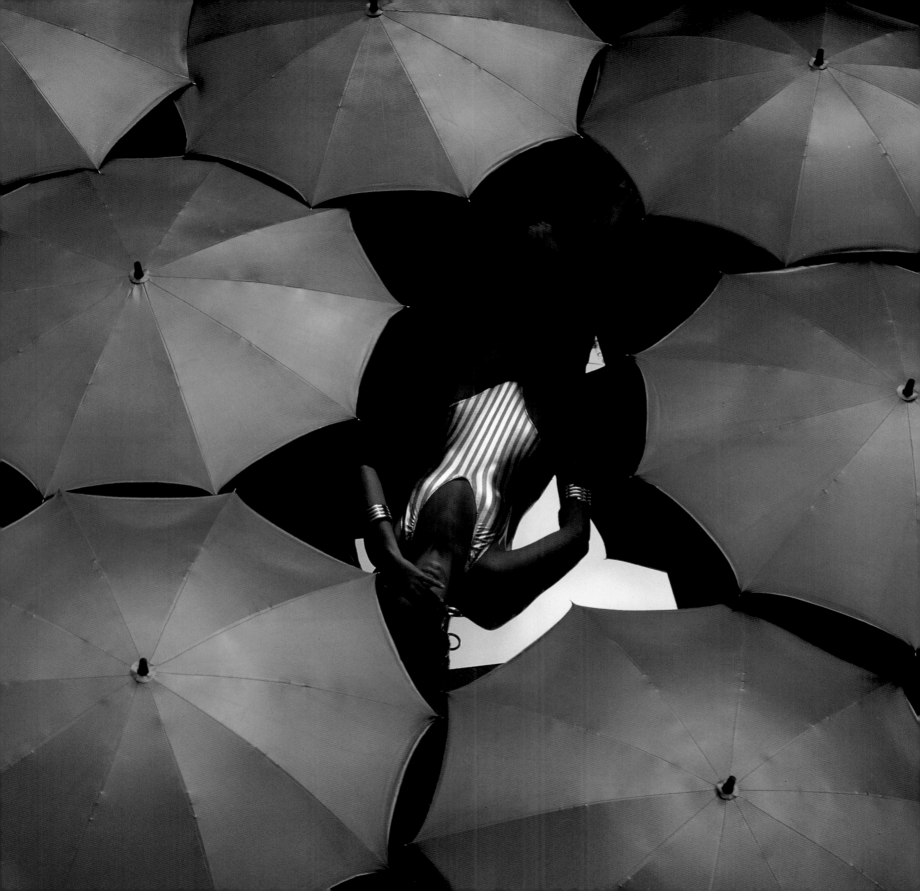

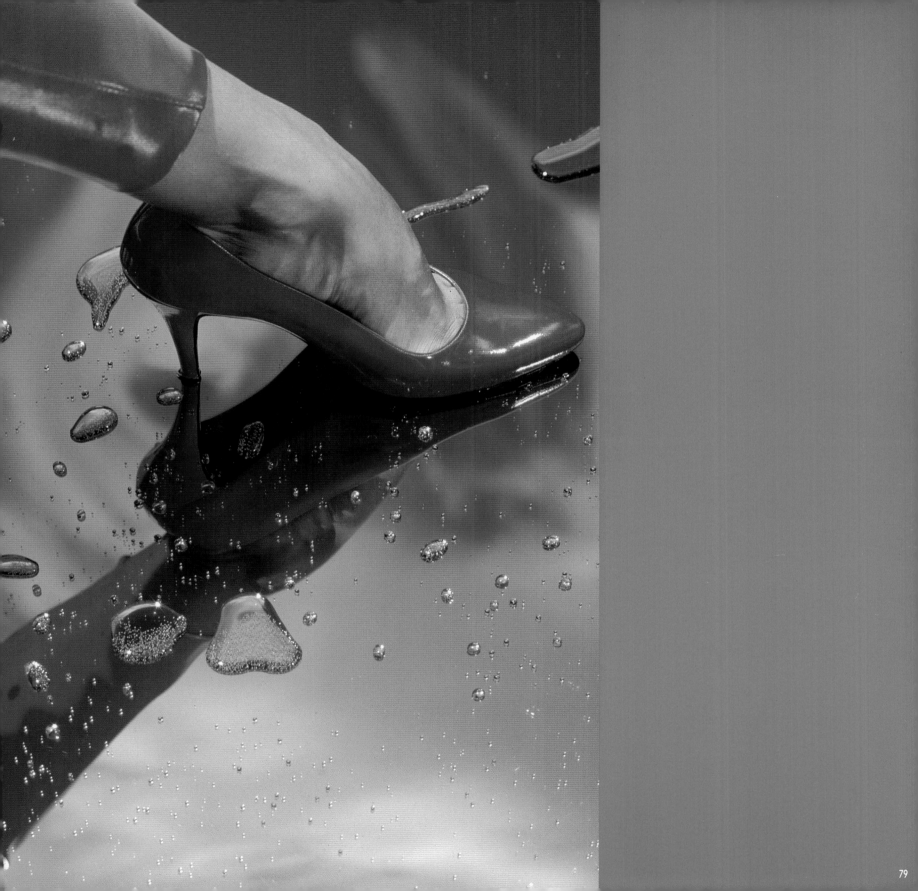

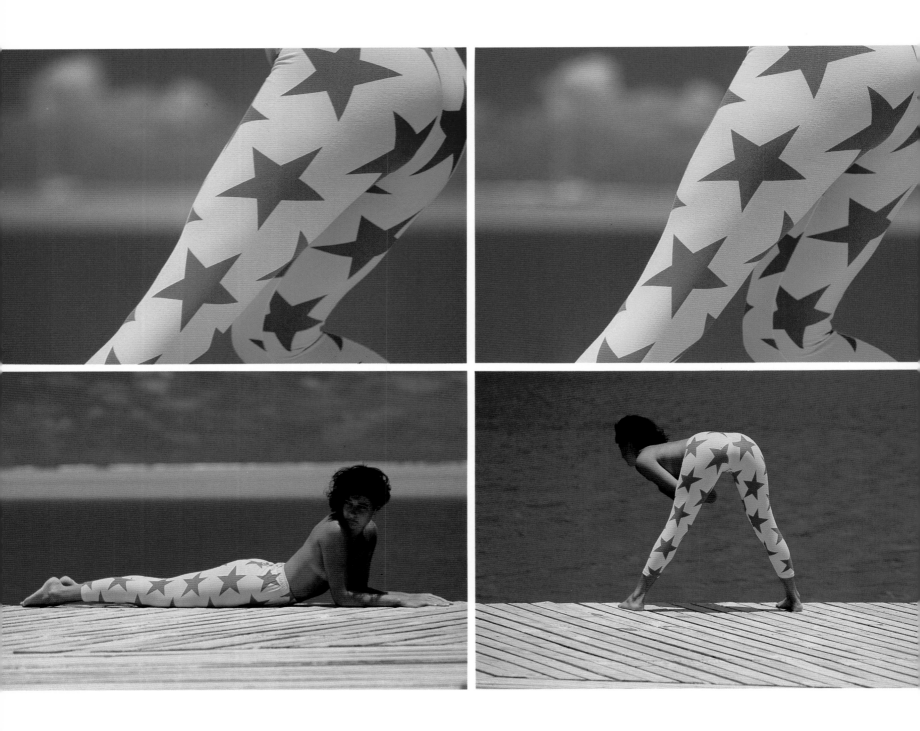

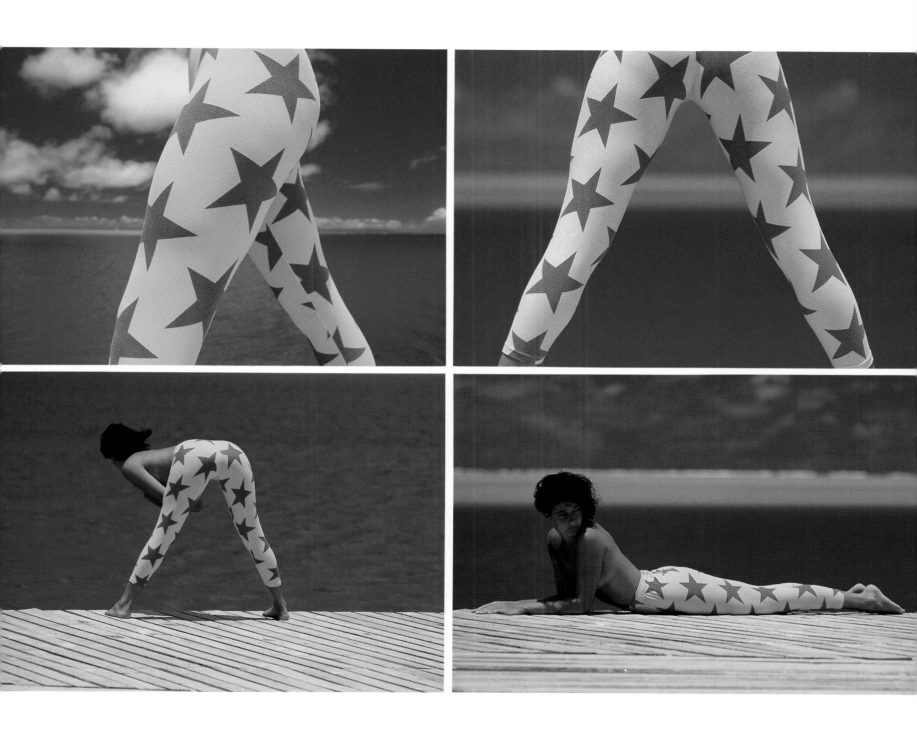

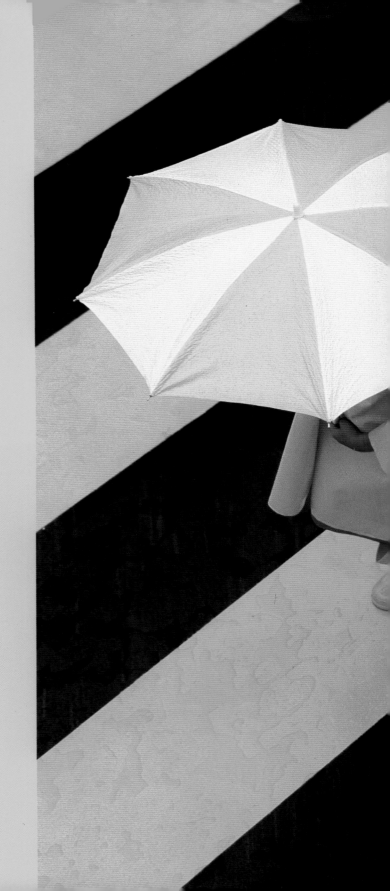
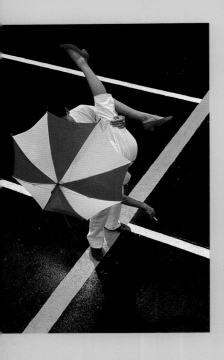

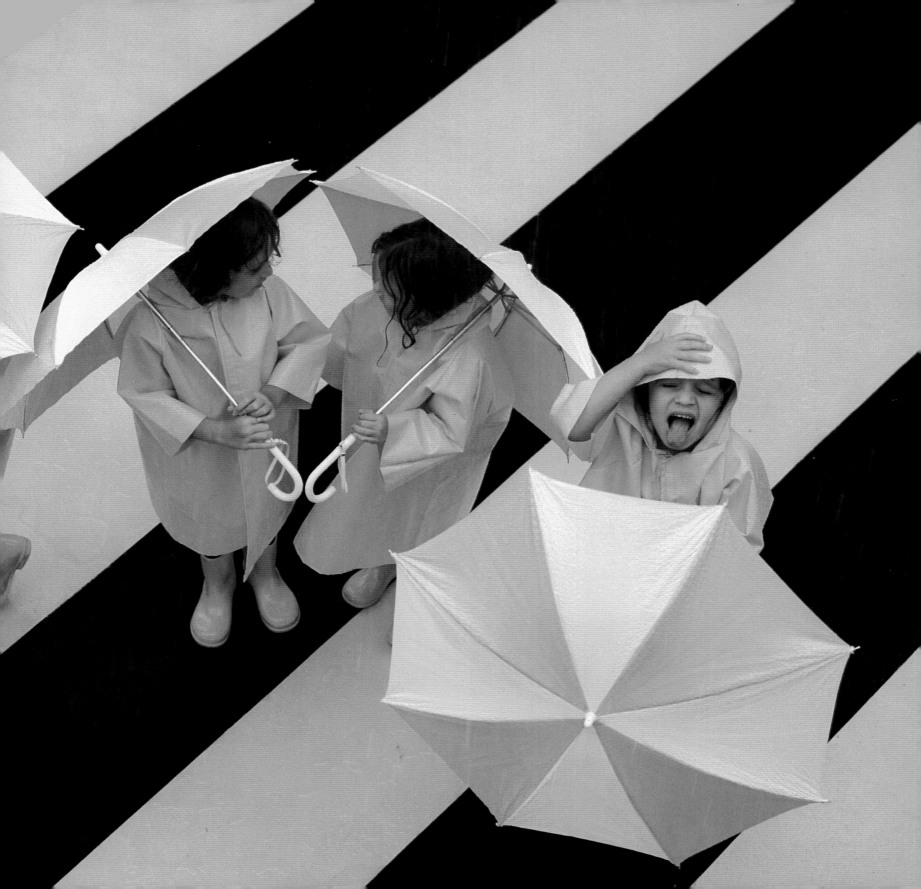

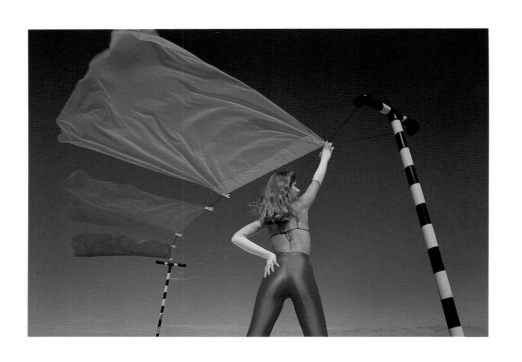

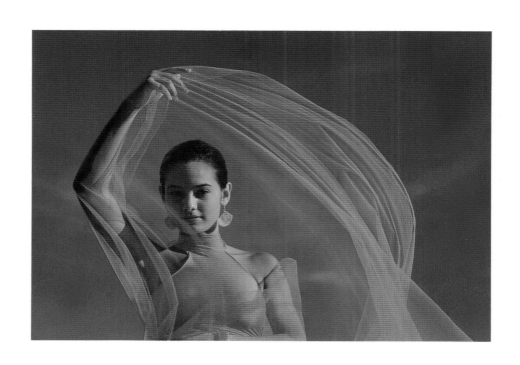

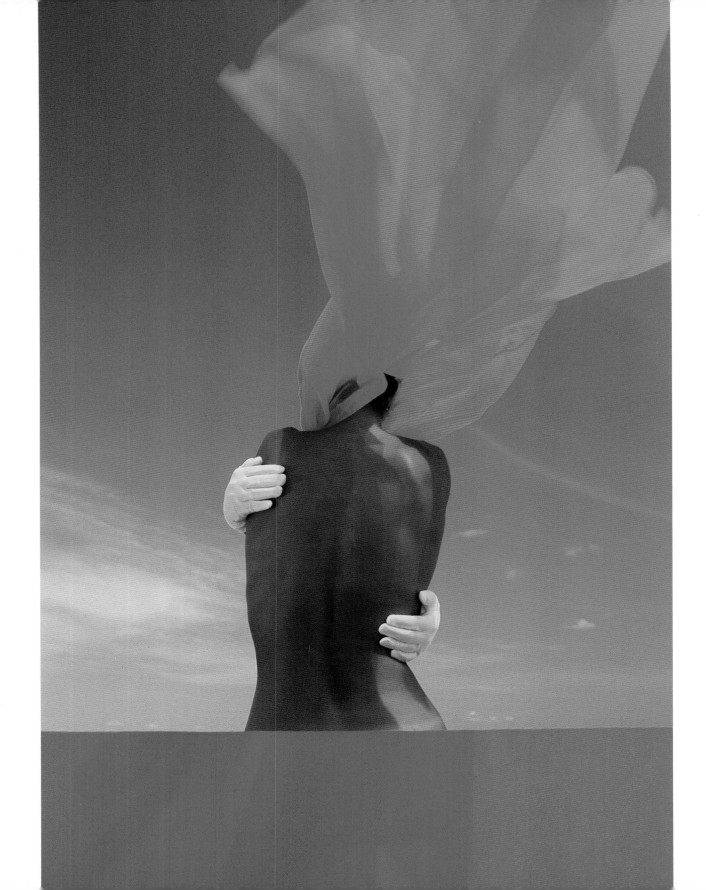

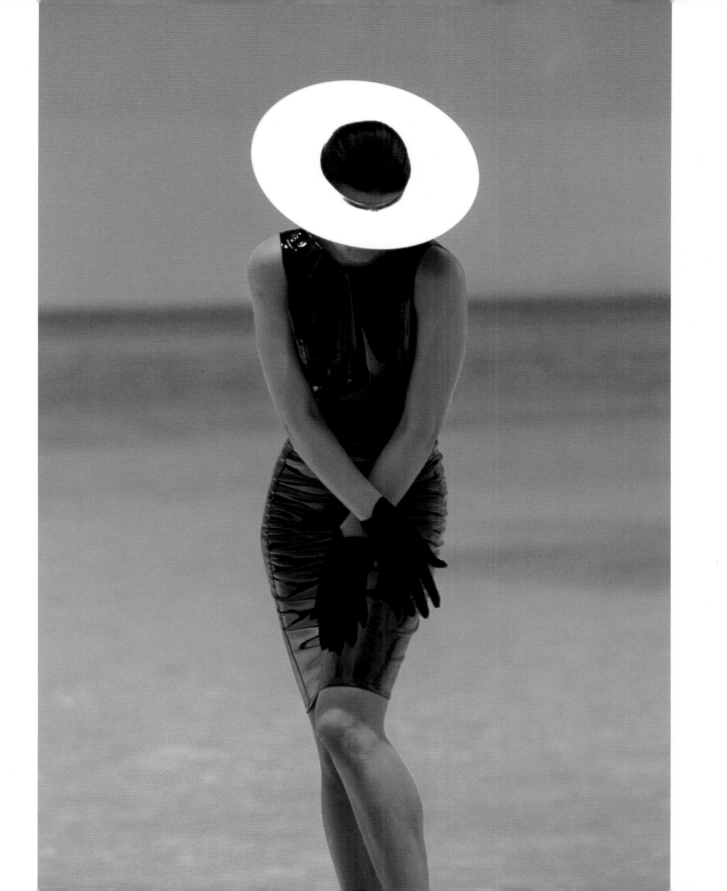

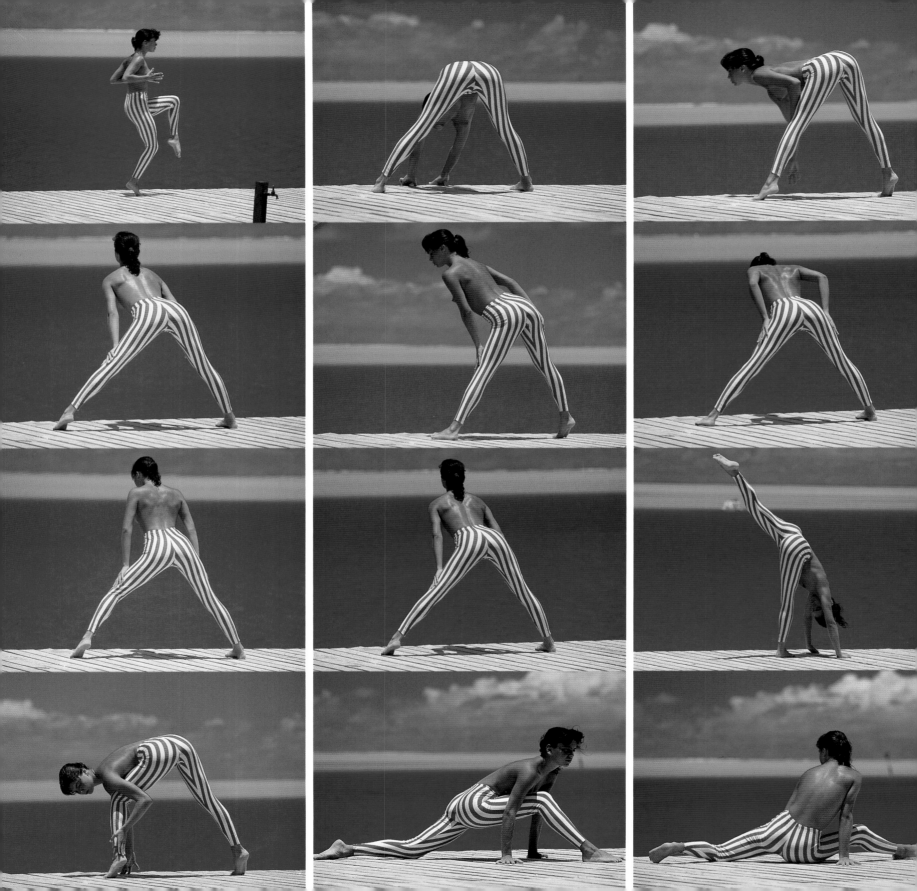

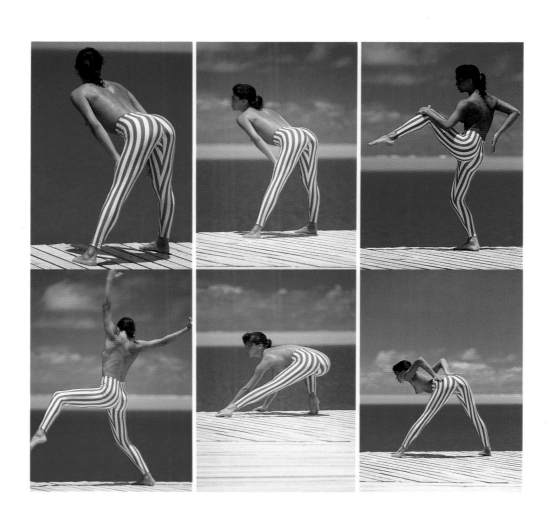

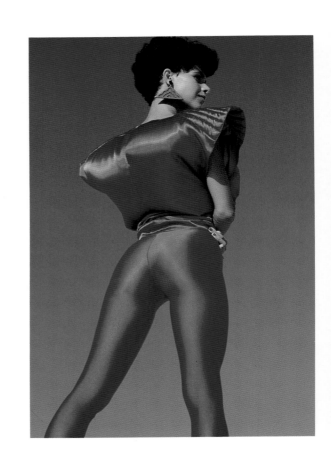

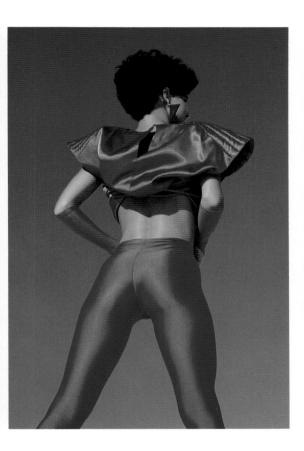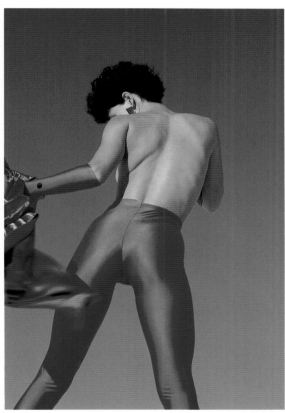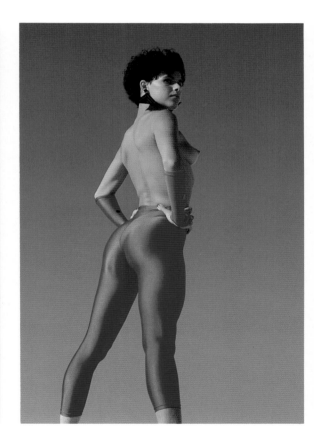

O ÚLTIMO D

DER LETZTE TAG

THE LAST

A DE PRIMAVERA

DES FRÜHLINGS

DAY OF SPRING

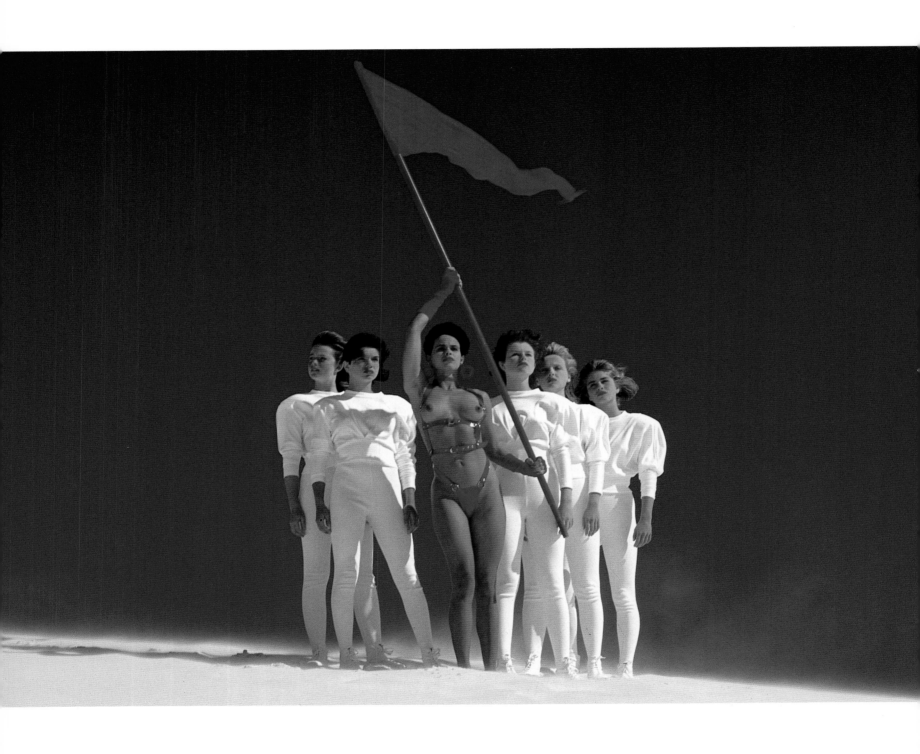

O começo de tudo era uma fragrância acridoce que enchia o ar. Então ficávamos à espreita. E logo elas vinham, muitas, mais que muitas. Como sombras, só que de luz. Guerreiras, fogosas – as fêmeas de algum lugar.

Mais perto chegavam, mais forte era o perfume: tontos, embriagados, dançávamos às cegas em torno de nós mesmos.

Elas não queriam muito, nem mesmo o poder. Nas bolsas de pele de lontra – diziam – carregavam velhos fantasmas do nosso inconsciente. Era isso que nos punha medo, era isso que nos enfeitiçava. Suprema ironia: era com os nossos próprios demônios que as guerreiras nos subju - gavam.

E quando nada mais havia a fazer, porque força ou vontade já não tínhamos – e éramos então puro instinto – nos entregávamos ao prazer de dar prazer a elas.

Foi assim que elas vieram uma, duas, vieram três vezes.

A partir da quarta vez, já não suportávamos a idéia de esperar. Corríamos pela mata, escavávamos as dunas, mergulhávamos no mar à procura de um sinal qualquer da chegada delas. E quando a primeira fragrância surgia no ar, nos púnhamos a urrar. Era o feitiço, era o cio. Então corríamos para nossos ninhos e fingíamos que estávamos dormindo.

As guerreiras não precisavam mais brandir suas bolsas. Éramos já, um povo conquistado. Agora era só escolher a rede, roçar as peles e desfrutar do gozo. Quando elas fossem embora, voltaríamos à nossa vidinha normal.

Com a sensação de que alguma coisa muito nova estava germinando tanto nas delas quanto nas nossas barrigas.

Es begann alles mit einem bittersüssen Wohlgeruch, der die Luft erfüllte. Dann hielten wir Ausschau. Und recht bald kamen sie auch, viele, mehr als viele. Wie Schatten, doch Schatten aus Licht. Amazonen, vor Verlangen brennend — Frauen von irgendwoher.

Je näher sie kamen, desto stärker wurde der Duft: trunken tanzten wir um uns herum, wie Blinde.

Sie forderten nicht viel, nicht einmal Macht. In ihren Beuteln aus Otterfell führten sie, wie sie behaupteten, uralte Geistbilder unseres Unbewußten mit sich. Das war es, was uns Angst einjagte, das war es, was uns lockte. Welch göttliche Ironie: mit unseren eigenen Dämonen gelang es den Amazonen, uns zu unterjochen.

Und als es nichts mehr zu entscheiden gab, da wir weder die Kraft noch den Willen dazu hatten — da wir nur noch reiner Instinkt waren — gaben wir uns dem Vergnügen hin, ihnen Vergnügen zu bereiten.

Auf diese Weise kamen sie einmal, zweimal, kamen sie zum dritten Mal.

Nach dem vierten Mal war uns die Vorstellung, auf sie warten zu müssen, unerträglich. Wir rannten in die Wälder, stürmten die Dünen, tauchten ins Meer, nur um irgendein Zeichen ihrer Ankunft zu erspähen. Und wenn schließlich die Spur eines Duftes eintraf, fingen wir an zu heulen. Es war Zauberei, war lodernde Hitze. Dann liefen wir zu unseren Nestern und taten so, als würden wir schlafen.

Die Amazonen brauchten nun nicht mehr lange mit ihren Pelzbeuteln locken. Wir waren bereits ein erobertes Volk. Jetzt ging es nur noch darum, die Hängematte auszuwählen, die Häute aneinanderzureiben und das Vergnügen auszukosten. Und wenn sie uns jetzt verliessen, nahmen wir unsere übliche Tagesbeschäftigung auf. Mit der Ahnung, daß sowohl in ihrem als auch in unserem Unterleib etwas ganz Neues zu gären begann.

It all began with a bittersweet fragrance that filled the air. Then we were on the lookout. And soon they came, many of them, more than many. Like shadows, only of light. Amazons, passionately ardent – the females from somewhere.

The closer they came, the stronger grew the perfume; inebriated, we danced blindly among ourselves.

They didn't want much, not even power. In their otter fur bags – they said – they carried old phantoms of our unconscious. It was this that scared us; it was this that bewitched us. Supreme irony. It was with our own demons that the Amazons subjugated us.

And when there was nothing more to do, because we had neither the strength nor the will – and we were by then pure instinct – we gave ourselves up to giving them pleasure.

It was in this way that they came once, twice and three times.

After the fourth time, we could no longer stand the idea of waiting. We ran into the forest, scaled the dunes, dived into the sea, looking for any sign of their arrival. And when the first fragrance was felt in the air, we started to howl. It was witchcraft. It was heat. Then we ran for our nests and pretended to be asleep.

The Amazons no longer needed to brandish their bags. We were already a conquered people. Now it was only a question of choosing the hammock, touching skins and enjoying the pleasure. When they went away, we would go back to our normal daily life.

With the feeling that something very new was germinating both in their and our bellies.

V.Z.

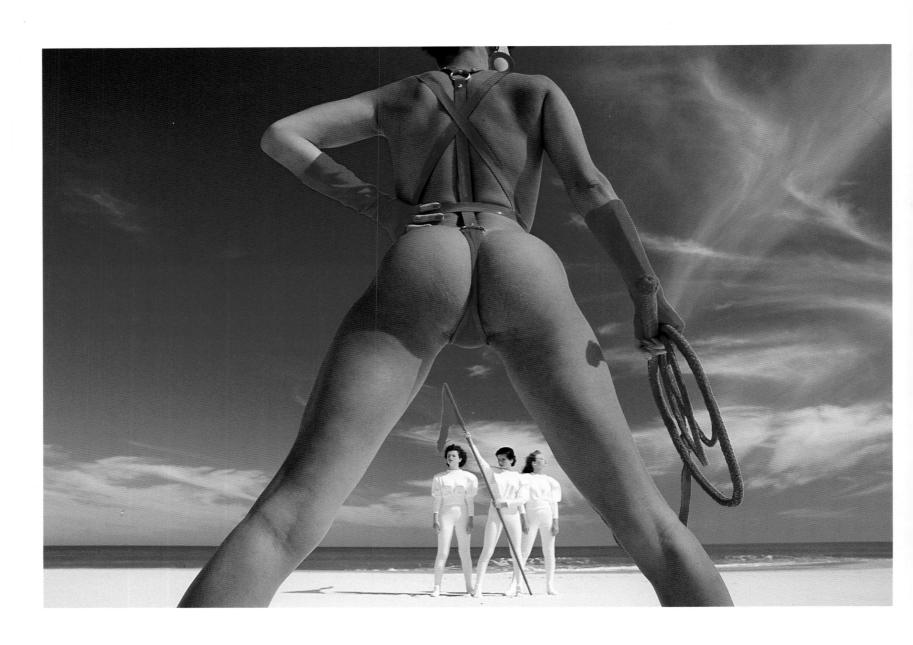

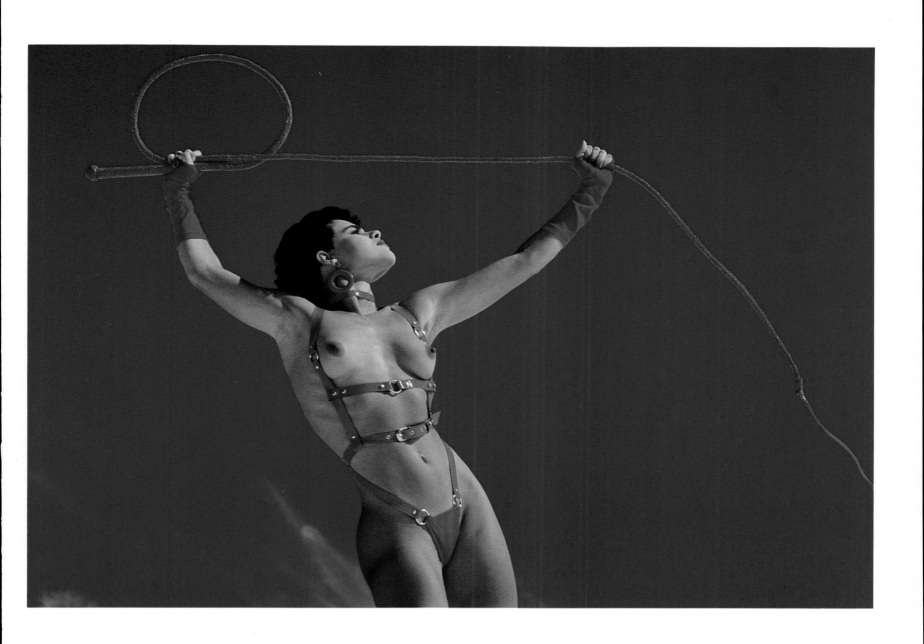

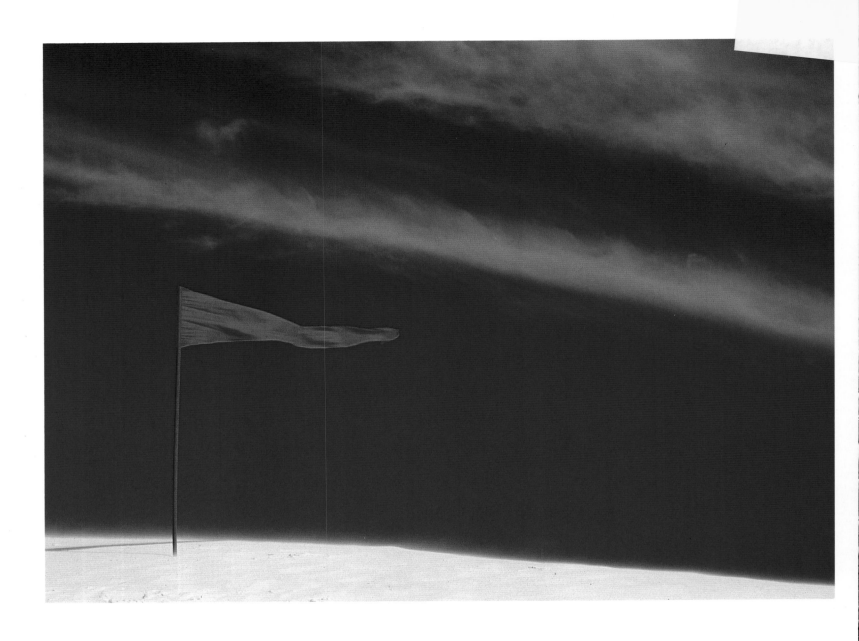

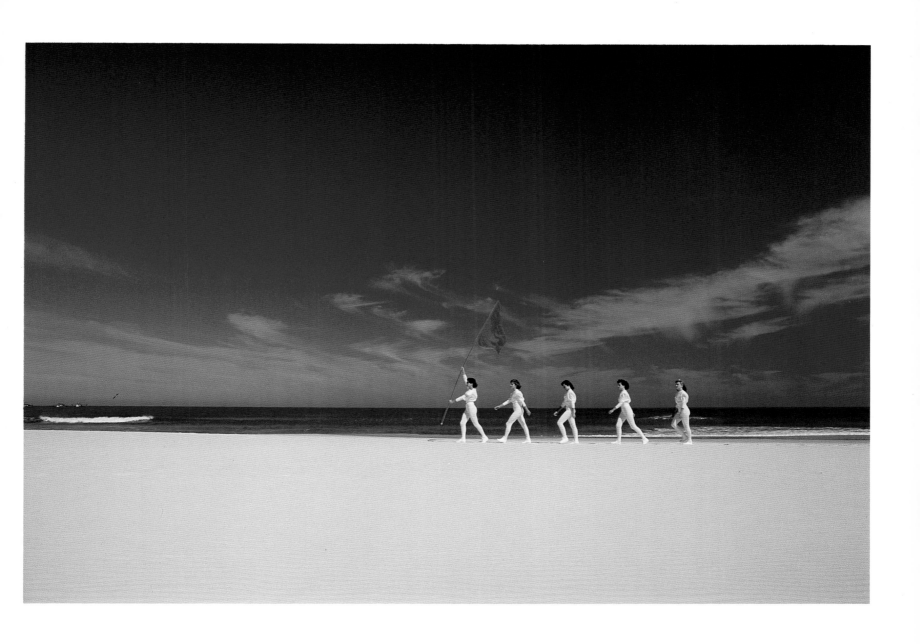

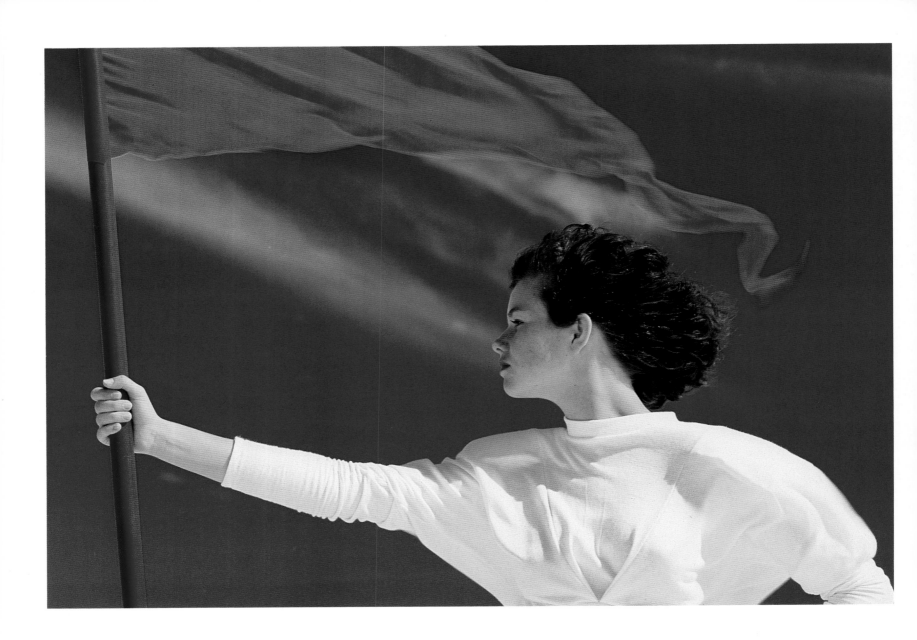

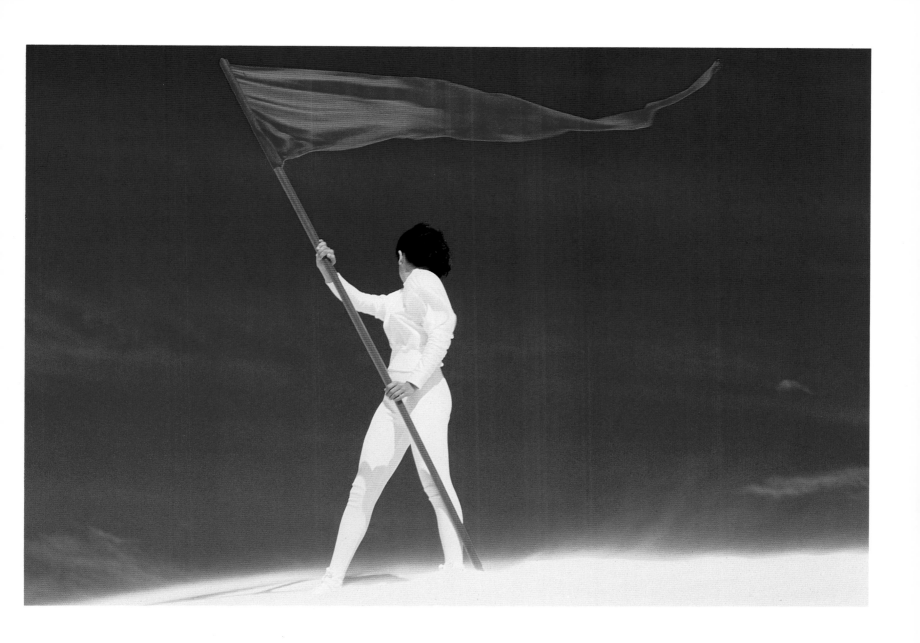

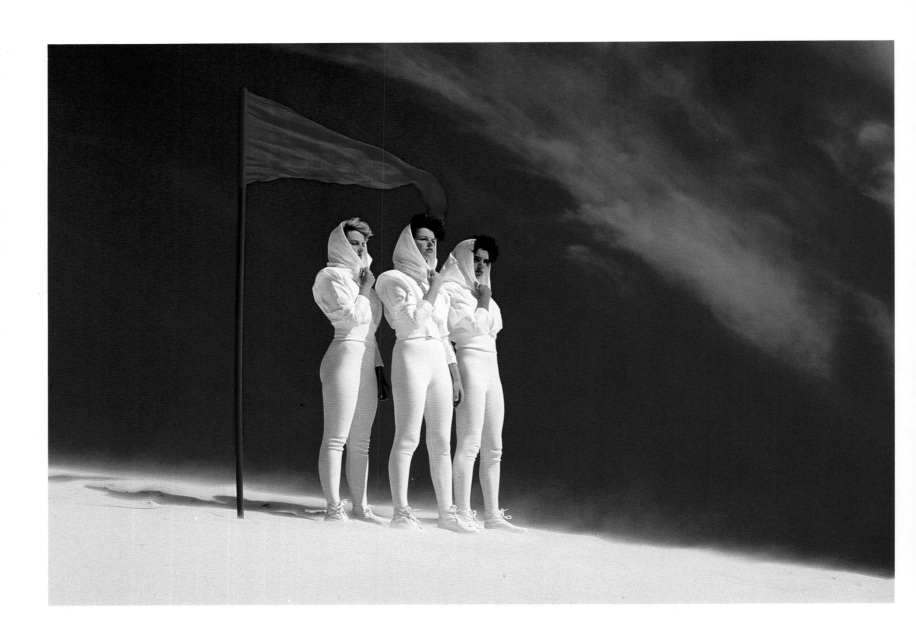

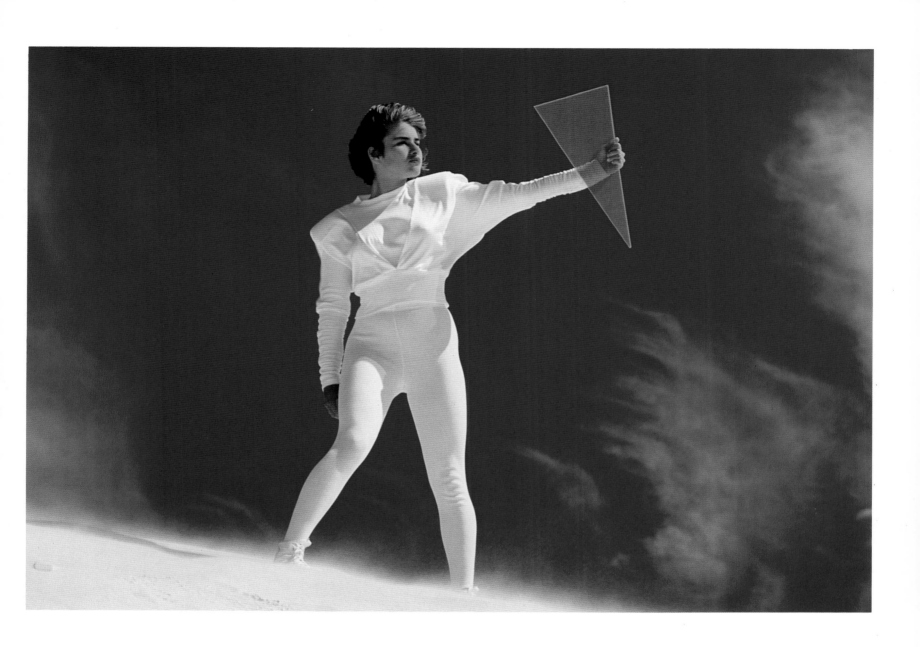

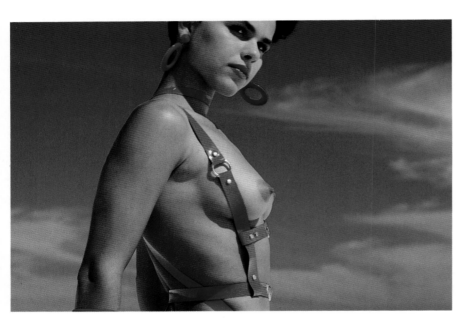

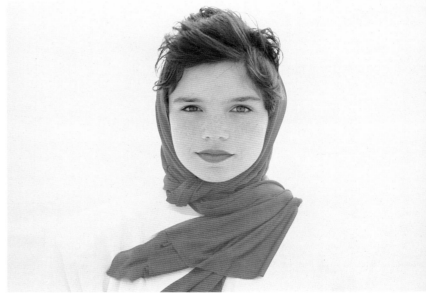

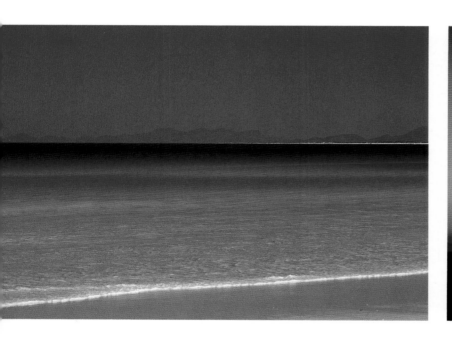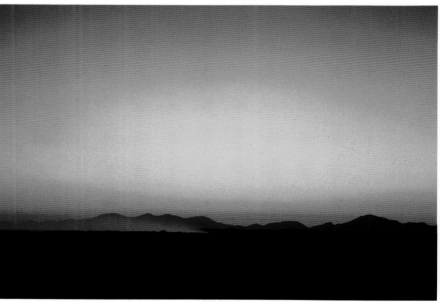

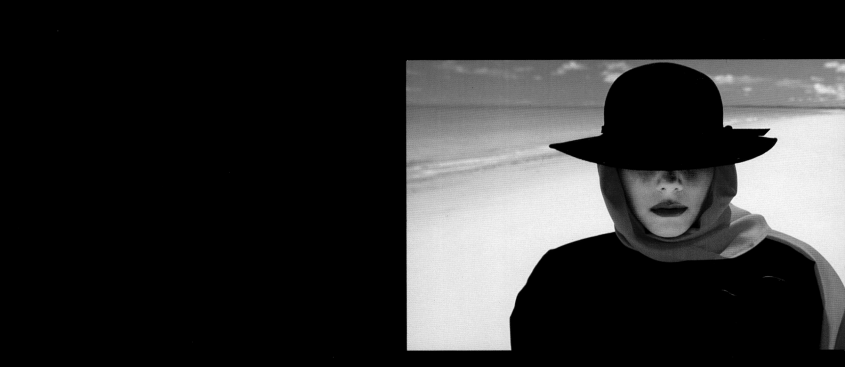

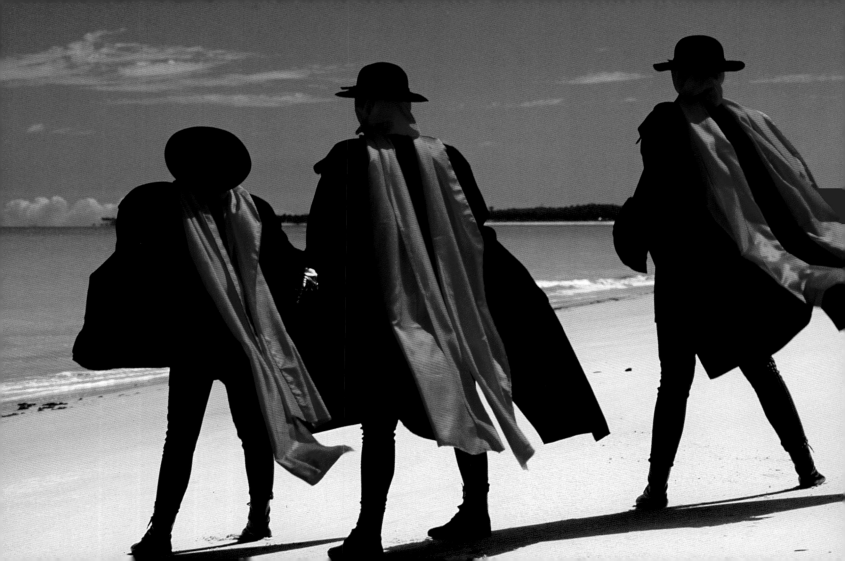

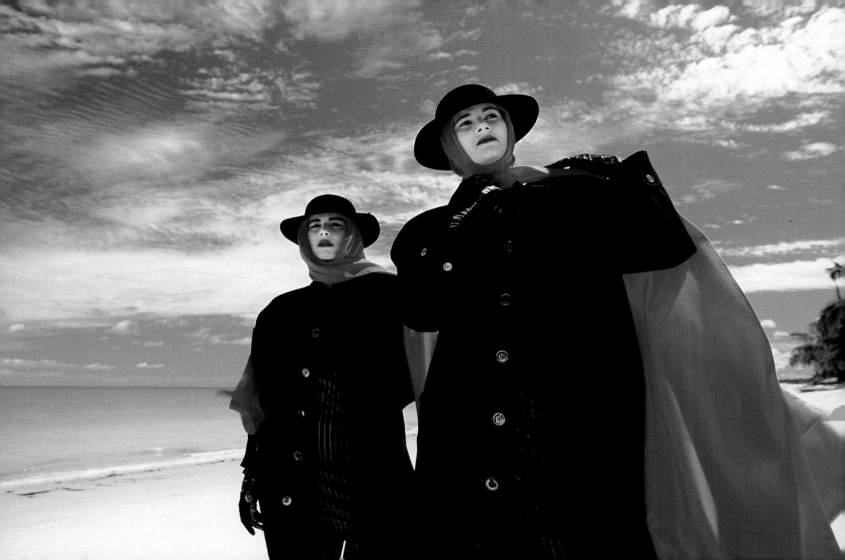

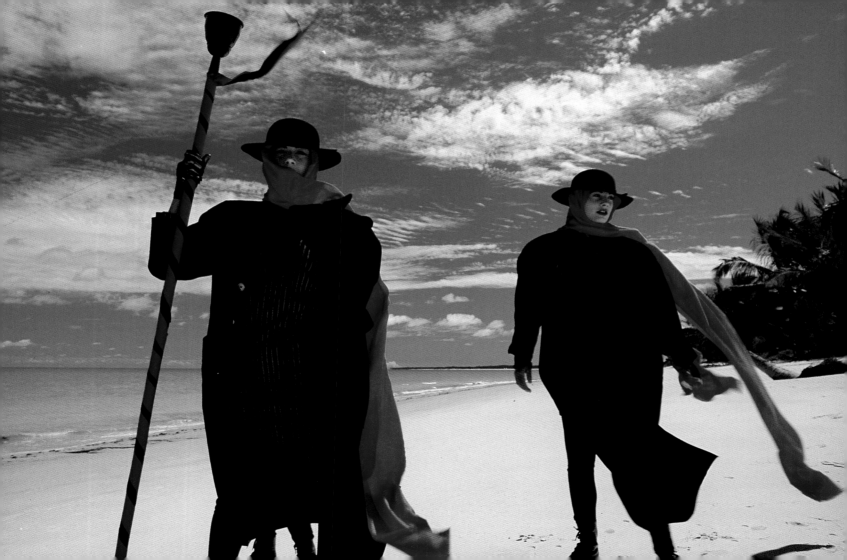

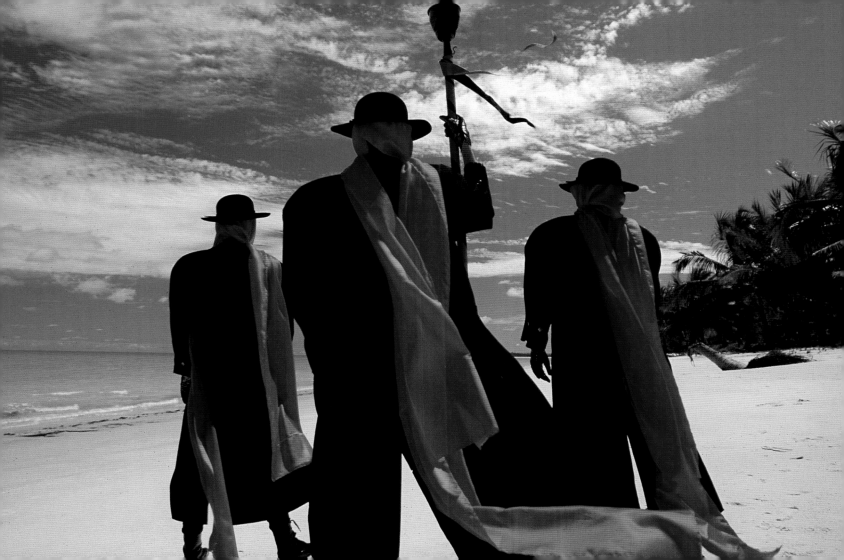

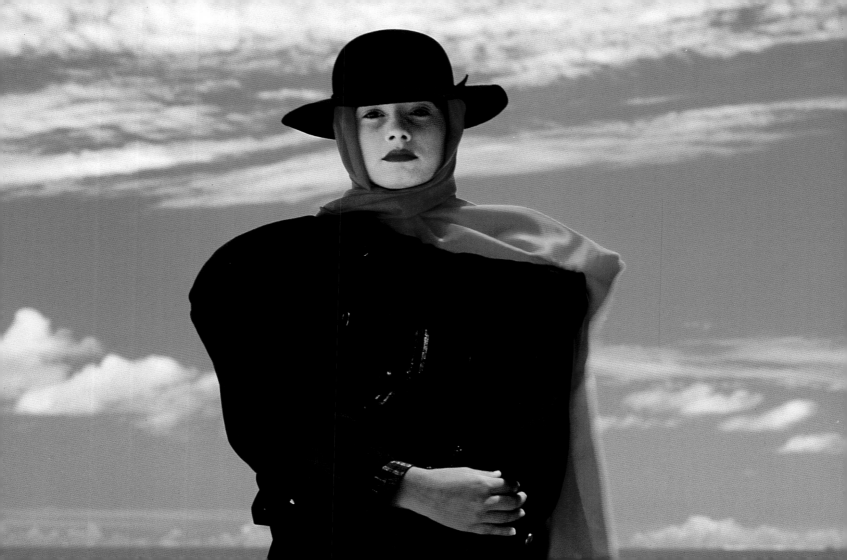

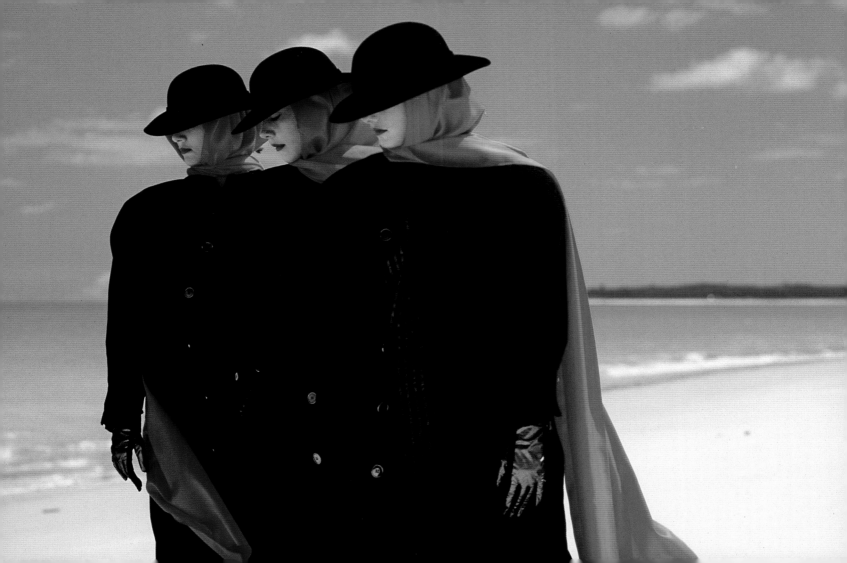

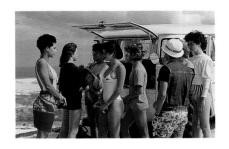

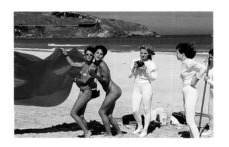

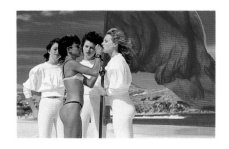

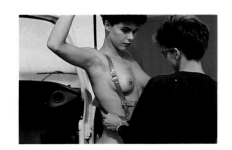

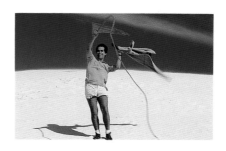

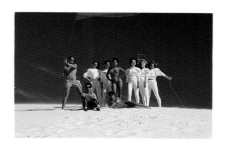

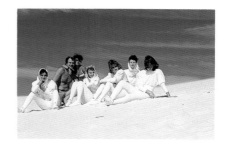

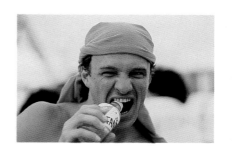

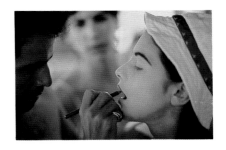

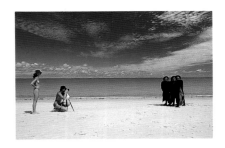

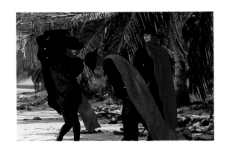

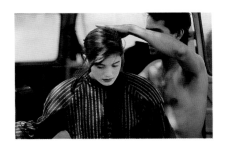

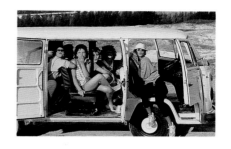

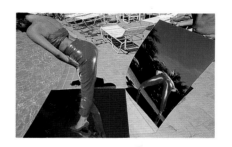

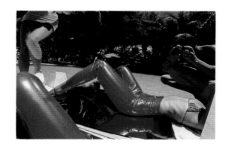

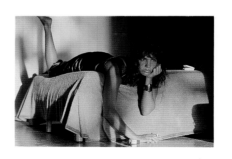

Photo Index

Créditos/Acknowledgements

Direção de Arte/Book Design
Helga Maria Miethke

Assistente de Arte/Assistant Designer
Margarete Tiemi Doi

Textos/Texts
Valdir Zwetsch

"Sob o Signo da Lua" (Adaptação do conto "O Olho",
do livro "O Fabricante de Sonhos", de Valdir Zwetsch.
Editora Símbolo - São Paulo
Brasil - 1976)
"Under the Sign of the Moon" is an adaptation of the
sketch "The Eye" from the book "The Weaver of
Dreams" by Valdir Zwetsch. Editora Símbolo - São
Paulo - Brazil - 1976)
"Das Origens", "Do Tropicalismo" e o "O último dia
de Primavera" são textos originais.
"Origins", "Tropicalism" and "The last day of Spring"
are original texts.

Introdução/Foreword
Franscesc Petit

Retrato/Portrait
Willians Biondani

Pesquisa sobre dialetos indígenas/Historical Linguistic
Research
Mariana Kawall Leal Ferreira

Agradecimentos especiais para/Special thanks to

Produtoras de Moda/Stylists
Ana Maria Cafaro
Lica Biondani

Modelos/Models
Ana Iwanov.
Ana Cristina Dias
Alexandra Gaspar
Cida (Maria Aparecida dos Santos)
Cláudia Lúcia Cunha
Cláudia Nigra
Cristina Cordula
Cristine Niklas
Débora Franco
Diana Plaut
Fabiana Scaranzi
Felipe Corte Real
João Luiz Rocha
Luiza Brunet
Maristela Grazia
Marta Fabri
Paula Jorge Garcia
Piera Paula Ranieri
Sandra Falci
Ana Candida Cardin

Publisher / Editor :

ROTOVISION SA
Route Suisse 9
CH-1295 Mies / Switzerland
Tel. (22) 55 30 55
Fax: (22) 55 40 72
Telex : 419 246 rovi ch

From April 1989 :
Tel. (22) 755 30 55
Fax : (22) 755 40 72

© 1989 – Klaus Mittelddorf

ISBN 2-88046-092-1

Printed in Hong Kong by Everbest Printing Co., Ltd.